特殊奧運

── 輪滑 ──

特殊奧運輪滑運動規則

1. 總則 .. 6

2. 官方活動 ... 6

 2.1　花式比賽 6

 2.2　競速比賽 7

 2.3　曲棍球比賽 8

3. 設施 .. 8

 3.1　花式項目 8

 3.2　競速項目 9

 3.3　曲棍球項目 9

4. 器材 .. 10

 4.1　所有項目 10

 4.2　花式項目 10

 4.3　競速項目 10

 4.4　曲棍球項目 11

5. 工作人員 ... 12

 5.1　花式項目 12

 5.2　競速項目 12

 5.3　曲棍球項目 12

6. 比賽規則－花式項目 13

 6.1　基本圖形 13

 6.2　個人花式 14

 6.3　冰舞 ... 17

 6.4　雙人花式 20

 6.5　藝術評定／得分 21

7. 比賽規則－競速項目 21

7.1　比賽 ..21

7.2　計時 ..21

7.3　取消資格 ...21

7.4　溜冰場地 ...22

7.5　接力規則 ...22

7.6　30 公尺直線賽規則 ...23

7.7　30 公尺角標規則 ...24

8. 比賽規則—曲棍球 ...25

8.1　15 公尺運球 ...25

8.2　射門 ..26

8.3　團體賽 ...26

9. 融合運動項目 ...29

9.1　花式比賽 ...29

9.2　競速比賽－接力 ...30

9.3　曲棍球比賽 ...30

■ 輪滑項目

關於輪滑項目：

　　輪滑運動是一生都可進行的健康運動，非常適合孩童與成人。輪滑運動不僅能促進心血管健康，更有助發展身體平衡及協調。輪滑運動還有一項重大益處——作為人際社交的娛樂活動，只要熟練基本技巧，人人都可參加家族、學校、教會和社區舉辦的輪滑出遊活動。其競賽項目範圍廣泛，既能讓平衡感欠佳的初階運動員參與；又能挑戰技巧熟稔的高階選手。

特殊奧林匹克輪滑項目設立於 1987 年。

相關數據：

- 於 2011 年有 44,231 位特殊奧運運動員參加輪滑運動競賽。
- 於 2011 年有 40 個特殊奧運成員組織參與輪滑運動競賽。
- 輪滑運動競賽於 1987 年世界夏季特殊奧運正式開幕，該年舉辦地點為美國印第安納州。
- 訓練期通常為一年，並在 11 月時的秋季盛會活動達最高峰。

競賽項目：

- 輪滑運動競賽共有 35 種不同項目（主要分為以下三大類）：

- 花式輪滑
- 競速輪滑
- 輪滑曲棍球

協會／聯盟／贊助者：

國際輪滑溜冰總會（FIRS）

特殊奧運分組方式：

　　每項運動和賽事中的運動員均按年齡，性別和能力分組，讓參與者皆有合理的獲勝機會。在特殊奧運中，沒有世界紀錄，因為每個運動員，無論在最快還是最慢的組別，都受到同等重視和認可。在每個組別中，所有運動員都能獲得獎勵，從金牌，銀牌和銅牌，到第四至第八名的緞帶。依同等能力分組的理念是特殊奧運競賽的基礎，實踐於所有項目之中，包括田徑、水上運動、桌球、足球、滑雪或體操等所有賽事。所有運動員都有公平的機會參加、表現，盡其所能而獲得團隊成員、家人、朋友和觀眾的認可。

1 總則

正式特奧輪滑規則將規範所有特奧輪滑賽事。針對這項國際運動項目，特奧會依據國際輪滑溜冰總會（FIRS，Federation International de Roller Skating）的輪滑規則（詳見 http://www.rollersports.org/）訂定了相關規則。國際輪滑溜冰總會（FIRS）或全國運動管理機構（NGB）之規則應予以採用，除非該等規則與正式特奧輪滑規則或特奧通則第 1 條有所牴觸。若有此情形，應以正式特奧輪滑規則為準。

有關行為準則、訓練標準、醫療與安全規範、分組、獎項、比賽升等條件及融合運動團體賽等資訊，請參閱特奧通則第 1 條：http://media.specialolympics.org/resources/sports-essentials/general/Sports-Rules-Article-1.pdf。

2 正式比賽

比賽項目旨在為不同能力的運動員提供比賽機會。各賽事可視情況決定所提供的比賽項目及視必要性訂定管理比賽項目之規章。教練可因應運動員的能力及興趣，選擇合適的項目加以培訓。

下列為特殊奧林匹克提供的正式項目：

2.1 花式比賽

1. 一級基本圖形
2. 二級基本圖形
3. 三級基本圖形
4. 四級基本圖形
5. 一級個人花式
6. 二級個人花式
7. 三級個人花式

8. 四級個人花式

9. 一級冰舞，個人與團體

10. 二級冰舞，個人與團體

11. 三級冰舞，個人與團體

12. 四級冰舞，個人與團體

13. 二級冰舞，融合運動（Unified Sports®）團體

14. 三級冰舞，融合運動團體

15. 四級冰舞，融合運動團體

16. 一級雙人花式

17. 二級雙人花式

18. 一級融合運動雙人花式

19. 二級融合運動雙人花式

2.2　競速比賽

1. 30 公尺直線賽

2. 30 公尺角標（S 型）

3. 100 公尺場地賽

4. 200 公尺場地賽

5. 300 公尺場地賽

6. 500 公尺場地賽

7. 700 公尺場地賽

8. 1000 公尺場地賽

9. 2x100 公尺接力

10. 2x100 公尺融合運動接力

11. 2x200 公尺接力

12. 2x200 公尺融合運動接力

13. 4x100 公尺接力

14. 400 公尺接力（4x100）

15.4x100 公尺融合運動接力

2.3　曲棍球比賽

1.15 公尺運球

2. 射門

3. 團體賽，5 人一邊

4. 融合運動團體賽，5 人一邊

3　設施

3.1　花式項目

1. 場地

（1）理想競賽場地為長方形且至少寬 21.336 公尺（70 英尺）、長 51.816 公尺（170 英尺）（同一般溜冰場地）。

（2）場地表面應為木質、磁磚或平滑水泥。

（3）必要時，競賽項目可於較小的場地進行。

2. 音響系統

（1）個人花式與冰舞項目必須使用音響系統。

（2）個人花式項目須使用卡帶式音響或 CD 音響。

（3）冰舞項目由大會總監選擇使用唱片、卡帶、CD 或管風琴音樂。

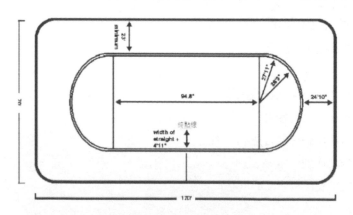

3.2　競速項目

1. 賽道

（1）100 公尺賽道至少須使用寬 70 英尺、長 170 英尺，無阻礙的溜冰場地。

（2）100 公尺賽道為標準賽道，但可使用任何介於 50 公尺至 100 公尺之間的賽道。當比賽記錄時間不用於下一級競賽排名時，大會總監可修改此距離（例如：若賽道為 90 公尺，則比賽距離可為 90 公尺、270 公尺、450 公尺，而非 100 公尺、300 公尺、500 公尺）。

（3）賽道應以四個 8 英寸角標標示（角標底部須切除，避免凸出至溜冰場地）。可使用其他標的物來標示賽道。

（4）若欄杆或隔板在轉角二與三之間，或轉角四與一之間有開口，應加以覆蓋，使地板至欄杆或隔板頂端形成連續、平坦的表面。

（5）若溜冰場地未以隔板圍起，自場地邊緣起至少 1.53 公尺（5 英尺）區域內不得有座位、樂隊、觀眾或比賽運動員，並且應以膠帶、粉筆、繩線等清楚標示。

（6）除非實際賽道與溜冰場地之間距離超過 9.15 公尺（30 英尺），否則賽道旁或未區隔的 1.53 公尺（5 英尺）距離內的任何粗糙表面、凸起物和障礙物皆應以厚墊阻隔。

（7）墊子厚度必須超過 5 公分（2 英寸），距溜冰場地 26 公分（10 英寸）高。

3.3　曲棍球項目

1. 比賽場地長寬比約為 2:1，不得小於 20 公尺 x10 公尺（65.6 英尺 x32.8 英尺），但不得超過 35 公尺 x17.5 公尺（114.8 英尺 x57.4 英尺）。

2. 場地應以隔板區隔，亦可使用 5 公分 x15 公分（2 英寸 x6 英寸）的

隔泥板或塑膠集水槽零件。亦可使用隔板材料將標準溜冰場地分隔為兩個以上的比賽場地。

3. 地板標示包括中心點、球門位置和球門口標線等，請見附圖。橫越球門口的標線寬度必須至少 5 公分（2 英寸）。場地外應設置可直接進入場地的區域，做為運動員席位與處罰區。

4 器具

4.1　所有項目

1. 女運動員應穿著連身舞裙和透明褲襪或緊身衣。男運動員可穿著連身衣或伸縮褲搭配緊身上衣或襯衫和領帶。地區性競賽中，運動員亦可穿著合適的運動服或熱身服。
2. 可自由選擇是否穿戴安全帽、護腕、護膝等護具，但建議使用。
3. 基本圖形與舞蹈溜冰項目中，運動員背上將佩戴識別用的號碼布或號碼紙。團體舞蹈中由男運動員配戴號碼。單人溜冰運動員不須佩戴號碼。

4.2　花式項目

1. 女運動員應穿著連身舞裙和透明褲襪或緊身衣。男運動員可穿著連身衣或伸縮褲搭配緊身上衣或襯衫和領帶。地區性競賽中，運動員亦可穿著合適的運動服或熱身服。
2. 可自由選擇是否穿戴安全帽、護腕、護膝等護具，但建議使用。
3. 基本圖形與舞蹈溜冰項目中，運動員背上將佩戴識別用的號碼布或號碼紙。團體舞蹈中由男運動員配戴號碼。單人溜冰運動員不須佩戴號碼。

4.3　競速項目

1. 運動員應穿著短褲與同款短袖上衣或短袖連身服。不得穿著露出腹部的服裝。地區性競賽中可改穿牛仔褲或運動服。接力隊伍的所有

隊員必須穿著一致的服裝。

2. 所有競速溜冰比賽的所有運動員皆須穿戴符合 ANSI Z90.4、SNELL 自行車標準、美國材料試驗學會（ASTM）F-1447 標準和／或 CPSC 標準（美國消費品安全委員會自行車安全帽標準）的安全帽。大會應嚴格要求正確、安全地穿戴安全帽。安全帽不得戴於頭後，應朝前使安全帽前緣位於眉毛上方。在場上比賽時應全程穿戴並牢牢扣好安全帽。

3. 每位運動員將發給兩張號碼布或號碼紙。一張貼在背後，一張貼在左髖。技術顧問與競賽主管可決定是否使用安全帽編號貼紙。接力隊伍隊員將個別發給一致的賽事編號（如一隊所有隊員都是 3 號）。除了編號外，也可使用同色的臂帶、安全帽套或背心來協助辨別接力隊友。

4. 可使用發令槍；若無法使用發令槍，亦可使用口哨。在起跑時，發令裁判須喊「各就各位（IN POSITION）」，待所有運動員在起跑線後準備完成，就可以鳴槍或吹哨。若發生起跑犯規，則須重新起跑。運動員可以站立或起跑姿勢起跑。針對聽障運動員，鳴槍同時應以放下手臂或旗子示意。

5. 若運動員有戴眼鏡，則須使用眼鏡掛繩。

6. 場上不得嚼口香糖或穿戴珠寶。可自由選擇是否穿戴護腕與護膝，但建議使用。

4.4　曲棍球項目

1. 球桿最長不得超過 1.14 公尺（44.8 英寸），由耐久的管狀塑膠製成，可輕易切成較短長度供個子較小的運動員使用。重量應少於 453.59 公克（1 英磅），圓頭無桿刃。

2. 球周長應為 24.76 公分（9.75 英寸），由軟質、有彈性的塑膠製成，但須無彈力。

3. 球門為長方形，高 1.12 公尺（44 英寸）、寬 1.52 公尺（60 英寸），

四邊以輕量球網覆蓋。不得使用金屬網。

4. 護具方面，所有運動員皆須穿戴含面罩或防護罩的頭盔以覆蓋全臉，以及護脛以保障安全。守門員也必須戴著含面罩的頭盔與防護手套。守門員可穿著標準冰上曲棍球守門員規格的護具及手套，或選擇其他類似護具（街道曲棍球護具、板球護具）。守門員穿著護腿時，護腿最大寬度不能超過 31 公分（12 英寸）。強烈建議穿戴護牙器。可自由選擇是否穿戴護膝、防護手套和護肘。所有男運動員都必須穿著護襠。

5. 運動員的制服（不論男女）應為及膝摺邊短褲和短袖球衣，全隊統一顏色，背上有一或二位數的編號。數字必須至少有 20 公分（8 英寸）高。

6. 若兩隊穿著球衣顏色相同，主場隊伍必須更換球衣，或在球衣外套上背心／圍兜。

5 工作人員

5.1 花式項目

1. 所有花式項目將有 3 或 5 位裁判，並視情況由其中 1 名擔任主裁判。

5.2 競速項目

1. 比賽中每位運動員都有 1 位計時員。

2. 起跑發令員負責使用發令槍或口哨宣布比賽開始，並應於比賽最後一圈使用鈴聲提示，以及揮旗做為比賽結束的信號。

3. 登記名次的裁判應於運動員通過終點線時記錄其名次。註：裁判應同時記錄完賽名次與時間。

5.3 曲棍球項目

1. 每場比賽有 1 名主審。主審應穿著白上衣、白褲和白鞋。主審可以不穿溜冰鞋。

2.球門裁判須站於球門之後協助主審。

3.每場比賽須有 1 名計時員和 1 名記分員。

6 比賽規則—花式項目

6.1 基本圖形

1.所有比賽皆為決賽。

2.依圖形完成度、踩刃的品質和起步成果,以 0-100 分評比。

3.圖形標準:

（1）一級:圖形 #1,右腳外刃前進－左腳外刃前進（ROF-LOF）－8 字型

（1.1）一級圖形溜冰運動員必須能完成下列動作:

1.1.1. 跌倒和自行爬起。

1.1.2. 由 T 字站立開始比賽（右腳起步）。

1.1.3. 右腳外刃起步前滑四分之一圈,換左腳外刃前滑四分之一圈。

1.1.4. 由右向左起步,再由左向右。

（2）二級:圖形 #1B,左腳外刃前進半圈轉內刃前進半圈－右腳外刃前進半圈轉內刃前進半圈（LOIF-ROIF）－變化 8 字形

（2.1）二級圖形花式溜冰運動員必須能完成一級的技巧及以下動作:

2.1.1. 右腳內刃前進滑四分之一圈換左腳內刃前進滑四分之一圈。

2.1.2. 變刃,左腳外刃前進半圈轉內刃前進半圈換右腳外刃前進半圈轉內刃前進半圈。

（3）三級:圖形 #5A,右腳外刃前進半圈轉內刃前進一圈換左腳外刃前進半圈轉內刃前進一圈（ROIF-LOIF）－S 形

（3.1）三級圖形花式溜冰運動員必須能完成下列動作:

3.1.1. 一次推刃即溜完 1.5 圈。

（4）四級：圖形 #7，右腳外刃前進－左腳外刃前進（ROF-LOF）－
轉三

（4.1）四級圖形溜冰運動員必須能完成一級與二級的技巧及以下
動作：

4.1.1. 完成右腳外刃前進和左腳外刃前進轉三。

4.1.2. 左腳內刃後退四分之一圈（LIB）和右腳內刃後退
（RIB）四分之一圈。

4.1.3. 完成一個右腳內刃後退和左腳外刃前進（RIB-LOF）
及一個左腳內刃後退轉身右腳外刃前進（LIB-ROF）查克
特步法。

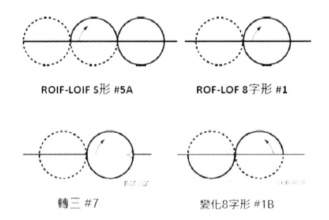

ROIF-LOIF S形 #5A　　　ROF-LOF 8字形 #1

轉三 #7　　　變化8字形 #1B

6.2　個人花式

1. 由教練為運動員的表演選擇一或多首曲目。不同運動員可使用相同
的選曲。一級和二級可使用有唱歌的曲目，但三級不可使用。

2. 運動員應單獨表演。

3. 所有比賽皆為決賽。

4.個人花式標準：

（1）個人花式一級

（1.1）個人花式一級運動員必須能完成以下動作：

1.1.1. 跌倒和自行爬起。

1.1.2. 完成所列 10 項指定動作中的 6 項。

（1.2）限時 90 秒，運動員須嘗試完成下列 10 項指定動作中至少 6 項。運動員最多可增加至 10 項動作，但指定動作以外的技巧並不會加分。可自行決定完成動作的順序。依運動員之表現方式以 0-100 分評比。未嘗試完成至少 6 項指定動作的運動員將予扣分以茲處罰。

（1.3）一級指定動作包括：

1.3.1. 雙腳前進直線滑行

1.3.2. 雙腳後退直線滑行

1.3.3. 前進葫蘆型

1.3.4. 後退葫蘆型

1.3.5. 單腳內刃前進半圈或外刃前進半圈

1.3.6. 單腳平刃後退滑行

1.3.7. 前進交叉

1.3.8. 後退交叉

1.3.9. 前進交互滑行 3 次以上

1.3.10. 以煞車器煞車

（2）個人花式二級

（2.1）個人花式二級運動員必須能完成下列 10 項指定動作中的 7 項。

（2.2）限時 2 分鐘，運動員須嘗試完成下列 10 項指定動作中至少 7 項。運動員最多可增加至 10 項技巧，但指定動作以外的動作並不會加分。可自行決定完成動作的順序。依運動員之表現方

式以 0-100 分評比。未嘗試完成至少 7 項技巧的運動員將予扣分以茲處罰。

（2.3）二級指定動作包括：

2.3.1. 單腳半蹲滑行

2.3.2. 前滑阿爾卑式或飛燕滑行

2.3.3. 兔跳（雙腳同時前跳）

2.3.4. 雙腳前進跳轉半圈（前溜變後溜）

2.3.5. 蟹步（雙腳平行側滑前進）

2.3.6. 摩洛克跳躍或摩洛克轉體

2.3.7. 後退剪冰

2.3.8. 雙腳旋轉

2.3.9. 單腳旋轉

2.3.10.T 字煞車

（3）個人花式三級

（3.1）個人花式三級運動員必須能完成以下動作：

3.1.1. 完成下列跳躍中的 5 項和下列旋轉中的 3 項。

（3.2）限時 2.5 分鐘，運動員須嘗試完成下列清單中至少 5 個半周或一周跳躍和 3 個旋轉。運動員表現評分標準：內容豐富性與難度，以及整體表現方式。

（3.3）旋轉

3.3.1. 雙腳旋轉

3.3.2. 直立旋轉（任何刃均可）

3.3.3. 蹲轉（任何刃均可）

3.3.4. 換腳直立旋轉

（3.4）跳躍

3.4.1. 兔跳

3.4.2. 摩洛克跳躍

3.4.3. 華爾滋半圈跳躍

3.4.4. 半圈或一圈拖路普點跳

3.4.5. 半圈或一圈飛利普跳躍

3.4.6. 一圈沙克跳躍

（4）個人花式四級

（4.1）限時 3 分鐘，運動員須嘗試完成至少 5 個跳躍、1 個含 3
個跳躍的組合跳躍和 3 個旋轉。組合跳躍應包括一周、一周半和
兩周跳躍。旋轉應包括至少 1 個飛燕（任何刃均可）和 1 個蹲轉
（任何刃均可）。運動員必須完成 1 個橫跨半個溜冰場長度的連
續步伐。

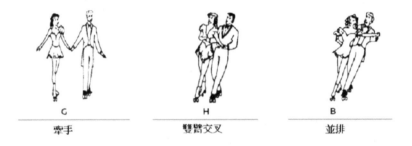

6.3　冰舞

1. 所有比賽皆為決賽。

2. 各級都將舉辦單人和雙人（一男一女）比賽。

3. 依形式、時機、滑行品質、步法正確性、模式和團隊關係，以 0-100
分評比。

4. 團體舞蹈中，兩位隊友可選擇牽手、雙臂交叉或並排位置，皆不會
扣分。

5. 冰舞標準

（1）冰舞一級，三拍步法（樂曲：108 Waltz）

（1.1）冰舞一級運動員必須能完成以下動作：

1.1.1. 跌倒和自行爬起。

1.1.2. 維持左和右舞步達三拍。

1.1.3. 跟著 108 Waltz 樂曲數出或拍手或踏出三拍。

（2）冰舞二級：樂曲 Glide Waltz

（2.1）冰舞二級運動員必須能完成以下動作：

2.1.1. 完成逆時針和順時針快併步法（踏、快併、停留和停留，拍數：2–1–3–3）。

2.1.2 自行編舞以完成規定的 Glide Waltz 模式。

（3）冰舞三級：舞曲 Skater's March

（3.1）冰舞三級運動員必須能完成以下動作：

3.1.1. 以右腳內刃前進（RIF）交叉在前，完成逆時針和順時針滑進。

3.1.2. 完成順時針右腳外刃前進（ROF）交叉在前而左腳內刃前進（LIF）交叉在後。

（4）冰舞四級，舞曲 Siesta Tango

（4.1）冰舞四級運動員必須能完成以下動作：

4.1.1. 完成右腳內刃前進和左腳內刃後退（RIF-LIB）摩洛克轉體。

4.1.2. 以右腳內刃前進（RIF）交叉在前完成滑退。

4.1.3. 以左腳內刃後退交叉（LIB）在前，右腳刃前進（RIF）在後完成摩洛克轉體。

4.1.4. 在後方完成右腳內刃前進（RIF）交叉。

GLIDE WALTZ

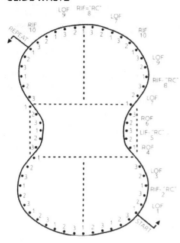

SKATERS MARCH

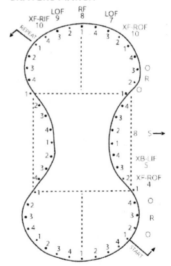

SIESTA TANGO

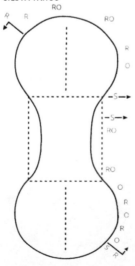

6.4　雙人花式

1. 雙人花式比賽由男女混合隊伍參賽，曲目自選。限時 2 分鐘，沒有最短時間限制。

2. 各級隊伍必須嘗試完成 6 個指定項目。依表現方式以 0-100 分評比。鼓勵運動員加入步法，加入規定項目以外的內容不會被扣分。每個表演須包含至少 1 個肢體接觸項目、1 個相同動作項目、1 個跳躍和 1 個旋轉。

3. 雙人花式標準

　（1）一級項目：

　　（1.1）接觸葫蘆型（面對面）

　　（1.2）接觸交叉前進（肩並肩）

　　（1.3）接觸旋轉（面對面牽手）

　　（1.4）接觸煞車（使用剎車或 T 字煞車）

　　（1.5）接觸蟹步

　　（1.6）同動作蟹步

　　（1.7）同動作兔跳

　　（1.8）同動作雙腳跳躍

　　（1.9）同動作雙腳旋轉

　　（1.10）同動作單腳直立旋轉

　　（1.11）輔助阿爾卑式（飛燕），男子手扶女子臀部

　　（1.12）輔助雙腳跳躍（微舉），肩並肩由女子跳躍

　　（1.13）輔助單腳半蹲滑行，女子蹲下男子站立

　（2）二級項目：

　　（2.1）接觸阿爾卑式（飛燕）（肩並肩或面對面）

　　（2.2）接觸單腳半蹲滑行（肩並肩）

　　（2.3）接觸摩洛克跳躍

　　（2.4）接觸飛燕旋轉（肩並肩）

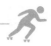

（2.5）同動作華爾滋半圈跳躍

（2.6）同動作摩洛克跳躍

（2.7）同動作單腳直立旋轉

（2.8）同動作飛燕旋轉或蹲轉

（2.9）輔助阿爾卑式（飛燕），女子後仰男子輔助

（2.10）托舉（Hip Lift），可選擇是否旋轉

（2.11）鹿式舉（Stag Lift），可選擇是否旋轉

（2.12）拋跳華爾滋半圈跳躍

（2.13）跨身舉（Pass Over Lift）

6.5　藝術評定／得分

1. 雖然藝術評定可列入競賽管理項目，裁判們應依據上述標準評分。

2. 不會對不在標準項目中的內容給予加分。

7　比賽規則－競速項目

7.1　比賽

1. 除應舉行預賽的項目外，所有比賽皆為決賽。

7.2　抱人

1. 當槍響或哨聲響起就開始計時，當所負責的運動員通過終點線後，計時員就停止計時。

2. 預賽中，若運動員跌到，計時員應停止計時，並在運動員起身並再次行進時才重新開始計時

7.3　取消資格

1. 若有以下任一違規，將取消資格：

（1）蓄意阻擋、撞擊、推擠或絆倒另一名運動員。

（2）在角標內溜冰或跨過角標（定義：一隻腳接觸角標內側地面，

而另一隻腳接觸角標外側地面）。

（3）跌倒的位置阻礙了另一位運動員完成比賽。若運動員於決賽跌倒而未站起來。

（4）溜冰鞋損壞而無法繼續比賽。

（5）在鳴槍或哨聲響起後接受身體協助。

7.4　溜冰場地

1. 賽道內溜冰場地中應標示一方格（面對終點線）。接力等待區大小必須足以讓所有運動員在此等候接力，通常為：5 公尺（16 英尺 5 英寸）x3 公尺（9 英尺 10.25 英寸）。

2. 起跑線須用 5 公分寬的白色線標記，從外側向後量 60 公分再畫一條 5 公分 的白線。

（1）在起跑線後，每一位運動員會有一個 80-100 公分寬度的起跑區域。

7.5　接力規則

1. 接力賽中，一位隊友在起點線起跑，而其他隊友則在接力等待區。比賽開始後，接力隊友須溜至 4 號角標與 1 號角標之間，在以手接力前趕上隊友的速度。必須以手接力。離開接力等待區的運動員須等到要在 4 號和 1 號角標之間接力時，才能進入賽道。接力完成後，

隊友應留在場地末端不得離開溜冰場地。

2. 未成功以手接力將導致取消資格。完成以手接力後，溜完的運動員應溜至場地末端，待在該區直到比賽結束。

3. 若有以下任一違規，將取消資格：

（1）未成功以手接力

（2）以推隊友的方式接力

（3）溜完的運動員未在場地末端等待直到比賽結束。

（4）溜完的運動員返回接力等待區。

4. 接力隊伍可全為男性、全為女性或男女混合。

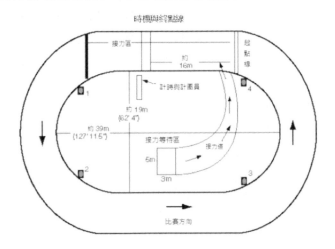

7.6　30 公尺直線賽規則

可使用發令槍；若無法使用發令槍，亦可使用口哨。在起跑時，發令裁判須喊「各就各位（IN POSITION）」，待所有運動員在起跑線後準備完成，就可以鳴槍或吹哨。若發生起跑犯規，則須重新起跑。

1. 任何有能力於 15 秒內完成此比賽的運動員皆不得參加此項目。技術達此水準之運動員應參加更高等級比賽項目，如 100 公尺、200 公尺、300 公尺、500 公尺、700 公尺、1000 公尺賽事。

2. 場地應設置於 30 公尺（98 英尺 5.25 英寸）長的直線賽道，起點與終點線應至少為 5 公尺（16 英尺 5 英寸）寬。

3. 所有運動員皆須戴安全帽。場上不得嚼口香糖或穿戴珠寶。可穿戴護腕與護膝。

4. 每位運動員將發給兩張識別用號碼布或號碼紙。一張貼在背後，一張貼在左髖。技術顧問與競賽主管可決定是否使用安全帽編號貼紙。

5. 起跑可使用口哨或發令槍。若發生起跑犯規，則須重新起跑。

6. 運動員於正式比賽時不得接受身體協助，但經核准可使用助行器或其他非機械輔助器材。

7. 比賽中每位運動員都有 1 位計時員。計時員將於鳴槍或哨聲響起後開始計時。當所負責運動員的溜冰鞋通過終點線後，計時員就會停止計時。

8. 預賽中，若運動員跌到，計時員應停止計時，直到運動員起身並再次行動時才重新開始計時。

9. 所有參賽運動員將同時出發。登記名次的裁判將於運動員通過終點線時記錄其名次。

10. 若任何運動員推擠、阻擋或絆倒他人，進而影響他人成績，將被取消資格。

7.7　30 公尺角標規則

可使用發令槍；若無法使用發令槍，亦可使用口哨。在起跑時，發令裁判須喊「各就各位（IN POSITION）」，當所有運動員在起跑線後準備完成後就可以鳴槍或吹哨。若發生起跑犯規，則須重新起跑。

1. 任何可於 15 秒內完成比賽的運動員皆不得參加此項目。技術達此水準之運動員應參加更高等級比賽項目，如 100 公尺、200 公尺、300 公尺、500 公尺、700 公尺、1000 公尺場地賽。

2. 場地應為 30 公尺（98 英尺 5.25 英寸）長的直線賽道，起點與終點線應至少為 5 公尺（16 英尺 5 英寸）寬。

3. 所有運動員皆須戴安全帽。場上不得嚼口香糖或穿戴珠寶。可自由選擇是否穿戴護腕與護膝，但建議使用。

4. 每位運動員將發給兩張識別用號碼布或號碼紙。一張貼於背後，一張則置於左髖。技術顧問與競賽主管可決定是否使用安全帽編號貼紙。

5. 起跑可使用口哨或發令槍。若發生起跑犯規，則須重新起跑。

6. 運動員於正式比賽時不得接受身體協助，但經核准可使用助行器或其他非機械輔助器材。

7. 以 5 公尺（16 英尺 5 英寸）間距設置 5 個角標。第一個角標應距起點線 5 公尺，使賽道總長為 30 公尺（98 英尺 5.25 英寸）。運動員應從起點開始，自角標的左側或右側交換繞行角標。

8. 每錯過或跨過一個角標，比賽時間將加罰 1 秒。

9. 計時員將於鳴槍或哨聲響起後開始計時，當運動員的溜冰鞋通過終點線後即停止計時。

8 比賽規則－曲棍球

8.1 15 公尺運球

1. 以 3 公尺（9.84 英尺）間距於一直線上設置 5 個角標，終點線應位於球門口。

2. 每位運動員個別運球穿越 15 公尺（49.2 英尺）的障礙場地，須輪流通過角標的兩側，最後將球停於球門。

3. 最短時間內完成全程的運動員獲勝。從起點線開始，自哨聲響起開始計時，直到球跨越球門口終點線為止。

4. 每錯過一個角標，比賽時間將加罰 1 秒。

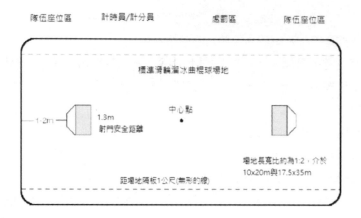

8.2　射門

1. 於以球門口中心為圓心、半徑 6 公尺（19.68 英尺）的半圓形上放置 5 個球。

2. 每位運動員逐一擊球，嘗試將球射進球門。計時從哨聲響起至最後一次擊球為止。每次成功射門即可得 1 分。

3. 分數最高的運動員獲勝。

4. 若同組中有 2 位以上運動員平分，則將依時間排名。花費時間較短者獲勝。

8.3　團體賽

1. 隊伍。

（1）每隊含守門員在內共 5 人。替換運動員人數不限，但總數不得超過 9 人。

（2）隊伍可全為女性、全為男性或男女混合。

（3）若隊員因身體不適、意外或遭裁判驅逐出場，導致隊伍人數只剩 2 人，則該隊必須棄權。

（4）隊長球衣上應標示「C」或戴著標有「Captain（隊長）」的臂

帶。隊長在場上即代表全隊。

2. 比賽

（1）比賽目標是將球射進對手球門得分。上下半場各8分鐘比賽後，得分較高者獲勝。

（2）上下半場間有3分鐘休息時間。

（3）運動員只能使用球桿將球移向球門。

3. 比賽開始

（1）比賽從擲硬幣開始，由客場隊長猜正反面。

（2）擲硬幣獲勝的一方可選擇發球或選邊。

（3）比賽由場地中心點開始。

（4）中場時兩方交換場地。

4. 計分

（1）當球完全通過球門口標線，即算得分。

（2）裁判應舉單手過頭示意。

（3）球射進自己隊伍球門將予以計分。

（4）射門得分後，比賽將由失分隊伍由中心點開始發球。

5. 爭球

（1）裁判舉單手以兩根手指比出「V」手勢，示意進行爭球。爭球時比賽暫停，爭球應於距場地隔板1公尺（3.28英尺）內的某一點進行。兩隊各派一名運動員，背對自己隊伍的球門，然後將球桿握於身體前方距球23公分（9英寸）處。裁判吹哨後繼續比賽。

6. 任意球

（1）當對手隊伍犯規或當球出界（無論是否蓄意），裁判應給予任意球的機會。裁判舉單手並張開手掌示意，並用另一隻手指向執行任意球的位置。球應置於距場地隔板1公尺（3.28英尺）的位置或置於中心點。執行任意球的運動員必須等到對手隊員離球至少3公尺（9.84英尺），無須等待裁判吹哨即可執行任意球。執行任意球

的運動員必須等到其他運動員碰到球，或球碰到球門後，才能再次碰球。

7. 運動員替補

（1）教練可隨時替補運動員，但新運動員必須等舊運動員完全離開溜冰場地後，才能進入場地。

（2）被驅逐至處罰區的運動員可由替補運動員取代。

8. 暫停

（1）每隊每半場有一次 1 分鐘的暫停機會，隊長可於該隊控球時隨時要求暫停。暫停結束後，將以爭球重新開始比賽。

9. 提前結束比賽規則

（1）若分數差距達 8 分，裁判有權提前結束比賽。

10. 比賽結束

（1）裁判吹哨後比賽隨即結束。

（2）若比賽最後幾秒時射門成功，裁判應在吹結束哨聲前重新開始比賽。

11. 平手判別

（1）若比賽平手但必須分出勝負，將在 3 分鐘休息時間後進行 2 次各 2 分鐘的比賽。若分數仍然平手，則於中心點與球門中間位置進行驟死戰射門決定勝負。

（2）以擲硬幣決定哪一隊先射門，之後再交換。

12. 警告與處罰

（1）「黃牌」代表對運動員的第一次正式警告，對手隊伍可能獲得任意球的機會。

（2）「藍牌」代表運動員須離場至處罰區等待 2 分鐘，對手隊伍可能獲得任意球的機會。

（3）「紅牌」代表因為嚴重犯規或重複犯規，運動員被驅逐離場，不得繼續比賽。

（4）牌約為 7.62 公分 x12.7 公分（3 英寸 x5 英寸），裁判會將牌高舉於犯規運動員頭上，並告知記分員運動員編號與犯規內容。記分員與計時員會記錄哪些運動員被驅逐至處罰區，處罰結束時會提示運動員返回運動員席位。

13. 常見犯規

（1）球桿損壞仍繼續比賽。

（2）未使用球桿比賽。

（3）運動員身體任何部分碰觸地板（守門員除外）。

（4）抓握隔板或球門。

（5）阻擋或阻礙對手，妨礙或將對手擠向隔板。

（6）舉桿過高，也就是將球桿舉高過腰部。

（7）將球擊高過於球門（反彈除外）。

（8）「切球」，就是以桿刃尖銳處擊球。

（9）粗暴動作，包括絆人、踢人、阻截、撞擊或以球桿鉤人、丟球桿、打架或違反運動家精神之行為。

14. 守門員

（1）守門員須保持站立，除非球就在其身邊。

（2）守門員在離球門口 1.3 公尺（4 英尺）內可使用身體任何部分使球停下，並可空手擊球、踢球或以球桿猛射球，即便是跪或坐或躺在地上時。

（3）守門員不得蓄意接球並扣留球、將球藏在身體下方或坐在球上阻擋比賽進行。

9 融合運動項目

9.1 花式比賽

1. 融合運動隊伍須由 1 名運動員與 1 名融合夥伴組成。

2. 花式融合運動隊伍將依年齡與等級分組比賽。

9.2　競速比賽－接力

1. 各融合運動接力賽隊伍的運動員與融合夥伴人數應相同。
2. 融合運動隊伍運動員可自行決定溜冰順序。

9.3　曲棍球比賽

1. 隊員名單中，運動員與融合夥伴的人數應維持一定比例。
2. 比賽期間隊員陣容不得超過 3 位運動員和 2 位融合夥伴。未能遵守規定比例將導致喪失資格。
3. 各隊應有 1 名未參賽教練，負責競賽期間的陣容安排與隊伍管理。

特殊奧運輪滑教練指南

輪滑訓練及賽季規劃

目錄

目標 ..38
 設定目標 ..38
 設定目標的好處 ..39
目標評估確認表 ..39
運動訓練及賽季規劃 ..40
特殊奧運輪滑訓練課程 ..42
輪滑訓練單元計畫的重要元素 ..44
有效訓練單元的原則 ..45
執行成功的訓練課程技巧 ..46
執行安全的訓練課程技巧 ..47
輪滑練習競賽 ..49
帶領一位運動員或團隊參加競賽 ..50
 賽前 ..50
 比賽中 ..50
 賽後 ..51
舉辦迷你競賽 ..52
 競速輪滑迷你競賽所需志工及賽事人員 ..52
 競速輪滑迷你競賽所需裝備 ..53
 競速輪滑迷你競賽所需設施 ..53
 花式輪滑迷你競賽所需志工及賽事人員 ..54
 花式輪滑迷你競賽所需裝備 ..54
 花式輪滑迷你競賽所需設施 ..55
為競賽做準備 ..56
 花式輪滑評分方針 ..56
 輪滑曲棍球迷你競賽所需志工及賽事人員 ..58

　　輪滑曲棍球迷你競賽所需裝備 ..58

　　輪滑曲棍球迷你競賽所需設施 ..59

建構賽季計畫 ..63

選擇隊員 ..67

　　能力分組...67

　　年齡分組...67

在融合運動中創造有意義的參與 ..67

　　有意義參與的指標 ...68

　　團隊成員若有以下行為，則無法達成有意義的參與68

每日表現記錄 ..69

輪滑運動服裝 ..72

輪滑運動裝備 ..74

　　守門員...74

　　輪滑鞋 ...74

　　花式輪滑裝備 ...75

　　競速輪滑裝備 ...76

　　輪滑專用標準角錐 ...76

　　輪滑曲棍球裝備 ...76

　　輪滑曲棍球球桿 ...76

　　曲棍球...77

　　曲棍球門框 ...77

參考資料 ..78

輪滑溜冰體育相關組織協會 ..79

■ 輪滑運動教練指南

致謝

特殊奧林匹克運動會誠摯感謝安納伯格基金會（Annenberg Foundation）贊助本手冊出版及其他資源，支持本會追求教練卓越的全球目標。

Advancing the public well-being through improved communication

特殊奧林匹克運動會也向協助撰寫輪滑教練指南的專業人士、志工、教練、運動員致謝。因著這群人的幫助，圓滿了特殊奧林匹克運動會的宗旨：提供 8 歲以上智能障礙者為期一年的運動訓練，並依照奧運各類競賽項目舉辦相關比賽，給予運動員持續發展身體健康、展現勇氣、體驗喜悅的機會，同時與家人、其他特奧會運動員及社群共享天賦、技巧和友誼。

特殊奧林匹克運動會歡迎您針對本手冊未來改版提出想法和建議，若此聲明因任何原因遭到省略，我們深感抱歉。

主要作者

唐娜・范登布魯克（Donna VandenBroek），輪滑運動資源團隊成員

特別感謝以下人士提供的所有幫助和支持

達娜・查普特（Dana Chaput），海德古德滑冰中心店主，維吉尼

亞海灘，維吉尼亞州

安妮・李（Anne Lee），2011 年特殊奧運會維吉尼亞州秋季錦標賽主席

凱文・李（Kevin Lee），2011 年特殊奧運會維吉尼亞州秋季錦標賽主席

克里斯托弗・塞瓦德（Christopher Seivard），攝影師

保羅・威塔德（Paul Whichard），特殊奧運會公司

來自特殊奧運會維吉尼亞州第八區，拍攝影片的運動員：

桑切斯・凡恩斯（Sanchez Vines）

麥可・凡恩斯（Michael Vines）

約書亞・歐戴爾（Joshua O'Dell）

詹姆斯・佛利（James Foley）

芭芭拉・波伊德（Barbara Boyd）

傑瑞・洛桑（Jerry Lawson）

亞倫・拜恩斯（Aaron Barnes）

珊迪・蓋爾比教練（Sandy Garby）

唐娜・歐戴爾教練（Dana O'Dell）

輪滑運動的好處

輪滑是一生都可進行的健康運動，非常適合孩童與成人。輪滑不僅能促進心血管健康，更有助發展身體平衡及協調。輪滑還有一項重大益處一作為人際社交的娛樂活動，只要熟練基本技巧，人人都可參加家族、學校、教會和社區舉辦的輪滑出遊活動。其競賽項目範圍廣泛，既能讓平衡感欠佳的初階運動員參與；又能挑戰技巧熟稔的高階選手，進階級的競賽要求可達國家級運動賽事標準。

輪滑競賽項目簡介

此全球性運動，競賽項目分為三大類：花式輪滑、競速輪滑、輪滑曲棍球，具體細節如下：

花式輪滑

基本圖形

- 一級－圖形 1，右腳外刃前進－左腳外刃前進－ 8 字型
- 二級－圖形 1B，左腳外刃前進半圈轉內刃前進半圈－右腳外刃前進半圈轉內刃前進半圈－變化 8 字形
- 三級－圖形 5A，右腳外刃前進半圈轉內刃前進一圈換左腳外刃前進半圈轉內刃前進一圈－ S 形
- 四級－圖形 7，右腳外刃前進－左腳外刃前進－轉三

單人冰舞及雙人冰舞

- 冰舞一級－三拍步法（樂曲：108 華爾滋）
- 冰舞二級－完成 Glide or Straight Waltz 指定動作（樂曲：108 華爾滋）
- 冰舞三級－完成 Skaters March 指定動作（樂曲：100 進行曲）
- 冰舞四級－完成 Siesta Tango 指定動作（樂曲：100 探戈）

個人花式

- 一級 − 6 項技能，例如：壓刃、葫蘆型、交叉步
- 二級 − 7 項技能，例如：兔跳、阿爾卑式、旋轉、單腳半蹲滑行、蟹步
- 三級 − 5 組跳躍和 3 組旋轉，例如：半圈托路普點跳、沙克跳躍、直立旋轉、蹲轉或燕式旋轉

雙人花式

- 一級及二級 − 至少 6 項指定動作，其中應包含至少一組跳躍、旋轉、相同動作、肢體接觸動作

競速輪滑

- 30 公尺直線賽
- 30 公尺角標障礙賽
- 100 公尺場地賽
- 300 公尺場地賽
- 500 公尺場地賽
- 1000 公尺場地賽
- 2x100 公尺接力
- 2x200 公尺接力
- 4x100 公尺接力

輪滑曲棍球

- 個人 15 公尺運球
- 個人射門
- 5 人制團體賽

目標

　　設定實際且具挑戰的目標，對於培養運動員在訓練及比賽過程的動機相當重要。目標能夠建立及驅動訓練和比賽的行動計畫。此外，選手對運動產生的自信能讓參與更有趣，並且對於建立動機相當關鍵。請參閱「教練原則」單元，了解更多資訊及目標設定練習。

設定目標

　　設定目標是運動員及教練兩方共同努力的結果，目標設定的主要特色如下：

目標設定與動機

目標架構分為短程及長程目標

- 目標是成功的里程碑
- 運動員要能接受
- 依據難度變化：由輕而易舉的目標到有挑戰性的目標
- 必須要能追蹤量化

長程目標

　　運動員習得基礎輪滑技能、適當的社交行為、了解必要的比賽規則，以成功參與輪滑競賽。

短程目標範例

- 從站立姿勢開始，穩定起步前滑。
- 練習以良好姿勢跨出每一步。
- 以雙腳與肩同寬姿勢，正確完成 3 組雙足旋轉。
- 使用正確手勢握取曲棍球球桿。

設定目標的好處

- 促進運動員身體強健
- 教導自律
- 教導運動員各種活動都需要的運動技能
- 提供運動員自我表達和社交互動的方法

目標評估確認表

1. 寫下目標宣言
2. 此目標是否滿足運動員的需求？
3. 目標是否以積極的口吻寫成？若不是，請調整修正。
4. 目標是否在運動員的控制之下、專屬於個人的目標？
5. 請確認該目標是「目標」，不是「結果」。
6. 這份目標對運動員是否夠重要，以致他們願意努力達成？運動員是否有充足的時間與精力完成目標？
7. 這份目標能對運動員的生命產生何種改變？
8. 努力達成目標的過程中，運動員可能會遭遇哪些障礙？
9. 運動員還需要理解哪些資訊？
10. 運動員需要學習哪些技能以達成目標？
11. 運動員要承擔哪些風險？

運動訓練及賽季規劃

每次練習時段應包含以下相同要素：

- 暖身
- 伸展
- 複習之前教過的技能
- 教導新技能
- 提供競賽體驗
- 體能訓練（若時間許可）
- 收操

以上各要素需要的時間，會依賽季時間點而變化（愈接近賽事，競賽體驗則愈多）；或因可訓練總時間而變化（相較 90 分鐘的訓練，兩小時訓練可花多點時間在教導新技能）；以及因運動員本身技巧能力而變化（技術較低的輪滑選手，則花多些時間複習上次教導的技能）。

體能訓練是每位運動員鍛鍊過程中重要的一環，但因日常訓練時間有限，恐怕無法常常執行。教練可選擇與運動員另約其他時段訓練，或運動員在教練陪同下，增加「居家訓練」時間。

下方表格為 90 分鐘訓練單元範例，對象為一群共 24 位的競速輪滑運動員。花式輪滑或輪滑曲棍球選手也可參照相同表格，只需在各站替代適合的技能和競賽體驗。

1:00 **暖身**

- 原地慢跑或跟著快節奏流行音樂跳舞

1:10 **伸展**

- 個別伸展股四頭肌、小腿、後腿筋、靠近鼠蹊部的大腿內側肌肉
- 提取輪鞋、安全檢查、穿上輪鞋

1:30 **複習之前教過的技能**

- 正確跌倒及起身姿勢
- 穿著輪鞋踏步
- 以腳尖煞車停止
- 單腳平衡

1:45 **以八人為一組,共分三組**

- 教導新技能
- 帶領運動員熟悉各站,每一站花 6-8 分鐘講解

第一站:滑行起始點

第二站:雙臂擺動、轉彎處預備姿勢

第三站:交叉步轉彎

尚未準備好學習新技能的輪滑運動員,在這段時間內繼續練習上次教過的技能。

2:10 **提供競賽體驗**

- 融合教過的技能
- 每 6 人一組,執行四次練習賽

2:25 **收操**

- 讓運動員跟著慢節奏流行音樂慢慢滑行,有趣為主
- 脫下輪鞋

2:30 **訓練單元結束**

特殊奧運輪滑訓練課程

日期：9/18/92　　　　訓練：第 3 周　　　總訓練周數：8 周

運動員人數：24　　　教練人數：3

訓練單元目標：

第一組（7 位運動員）：熟練左右腳單腳平衡

第二組（17 位運動員）：介紹花式輪滑二級 6 項技能中的 4 項

設施安全檢查：＿＿＿ 設備 ＿＿＿ 地板 ＿＿＿ 計畫 ＿＿＿ 監管

時間	訓練要素	具體目標	活動	設備需求
1:00	暖身	專注暖身指令 預備肌肉伸展、預防受傷	放好個人物品 圍成一圈，跟著快節奏音樂跳舞	流行音樂
1:10	伸展	避免在地上受傷	個別伸展腿四頭肌、小腿、後腿筋、靠近鼠蹊部的大腿內側肌肉。提取輪鞋、安全檢查、穿上輪鞋。	靠牆的區域、地板空間
1:30	複習之前教過的技能	練習基本技能；再次評估運動員能力以分為兩組。	正確跌倒及起身姿勢。穿著輪鞋踏步。 跟著音樂練習單腳平衡。	108 華爾滋音樂
1:40	教導新技能	第一組：不教新技能 第二組：介紹花式第二級四項動作	第一組繼續練習單腳平衡；第二組每個人在一位教練陪同下，依照以下順序教導技巧：雙腳旋轉、兔跳、阿爾卑式、單腳半蹲滑行。	依據練習需求設計圖樣的地板
2:10	競賽體驗	第一組：練習第一級舞步 第二組：練習第二級動作	第一組從某一站開始，跟著音樂呈現動作，第二組觀看。 第二組跟著教練引導，在地板上跟著音樂做出動作。	108 華爾滋音樂 花式輪滑用音樂
2:20	收操	放鬆肌肉；準備結束	小遊戲	橫木、音樂，竿子可有可無
2:30	訓練結束		歸還輪鞋	

特殊奧運輪滑訓練課程

日期：＿＿＿＿＿＿＿　訓練：第 ＿＿＿ 周　總訓練周數：＿＿＿ 周

運動員人數：＿＿＿　教練人數：＿＿＿

訓練單元目標：

設施安全檢查：＿＿＿ 設備 ＿＿＿ 地板 ＿＿＿ 計畫 ＿＿＿ 監管

時間	訓練要素	具體目標	活動	設備需求

輪滑訓練單元計畫的重要元素

　　每次練習時段應包含相同要素，各要素所需時間取決於訓練單元的目標、賽季時間點、可訓練的總時間。以下要素應包含在運動員每日訓練計畫中，請參考各要素相關講解，以了解更多資訊和引導。

```
□ 暖身
□ 之前教導的技能
□ 新的技能
□ 競賽體驗
□ 表現回饋
```

　　策劃練習單元的最後一步，是設計運動員實際要做的事，請記得要以各項要素來建構訓練單元，循序漸進提高運動難度。

　　1. 從簡單到困難

　　2. 從慢速到快速

　　3. 從已知到未知

　　4. 從大範圍到具體事項

　　5. 從開始到結束

有效訓練單元的原則

保持積極	所有運動員必須積極聆聽
建立清楚、簡明的目標	運動員知道自己該達成何種目標後,學習就會進步
給予清楚、簡明的指示	示範能增加教導的正確性
記錄成長	教練與運動員一同畫出成長曲線
給予正面回饋	強調並讚賞運動員做得好的地方
適時變化	變化練習內容,避免無聊
鼓勵運動員享受其中	訓練和競賽都很有趣,請讓教練和運動員繼續保持樂趣
創造進步	知識與資訊的進展如下,能幫助學習: ● 從已知到未知:成功了解新事物 ● 從簡單到複雜:見證「自己」做得到 ● 從大範圍到具體:我明白為何而努力
資源利用最大化	善用已有的資源,若沒有某項設備,請發揮創意教學。
接受個別差異	不同運動員有不同的學習速度和能力。

執行成功的訓練課程技巧

□ 根據訓練計畫，安排助理教練角色和責任。

□ 如果情況許可，在運動員抵達前，事先預備好所有器材和練習站。

□ 介紹教練和運動員彼此認識，並認可教練和運動員。

□ 向每個人告知訓練計畫，讓運動員隨時了解行程或活動的異動。

□ 根據天氣和設施調整計畫，以滿足運動員需求。

□ 在運動員覺得無聊、失去興趣以前，更換活動。

□ 讓練習和活動時間儘量縮短，以免運動員感到無聊，讓每個人都保持忙碌，即使是休息時間。

執行安全的訓練課程技巧

雖然受傷風險不高，教練仍有責任確保運動員了解、明白、體悟輪滑運動的危險。運動員的安全與健康是教練的首要關心之事，輪滑並非危險運動，但當教練忽略安全措施時，則偶有意外發生。提供安全措施、盡力減少傷害發生，是總教練的責任。

☐ 第一次練習時就要建立清楚的秩序規範，並確實執行。

　　1. 維持同一方向滑行。

　　2. 不可隨意觸碰別人。

　　3. 跌倒後趕快站起來。

　　4. 聽從溜冰場監督人員指示。

☐ 請確保運動員能方便使用洗手間、電話、飲用水、冰敷用冰塊，滑行地面需平滑、平整、乾淨、乾燥、無碎石或凹洞。請檢查急救箱，補足需要的醫療用品。

☐ 訓練所有運動員和教練緊急處理的步驟，隨身預備所有醫療表格備份，輪滑訓練和競賽時，請找一位受過急救和心肺復甦術訓練人士，在現場或附近看守。

☐ 至少要有 2 位成人在現場，其中 1 位必須要從頭到尾都與運動員在一起。

☐ 如果進行競賽訓練，每 10 位運動員至少要有 1 位教練或助理陪同。如果在公開練習場進行輪滑休閒運動，不包含特殊奧林匹克運動會團隊隨行的 2 名成人，現場每 100 人則需再有一位溜冰場監督人員。

☐ 讓運動員確實測量尺寸，穿上合適的輪鞋，意即：腳趾在鞋內有空間平放，但多餘空間不得超過半號鞋碼長度。

□ 所有輪鞋需有 4 項安全設備才可啟用：

 1. 腳尖煞車。

 2. 鞋帶夠長。

 3 輪子確實鎖好、能自由滾動（除非是專為初階輪滑運動員而綁緊輪子）。

 4. 輪鞋底釘栓緊（前端與後端零件連接輪子或輪軸與底板，不能鬆動）。

□ 確認每雙輪鞋鞋帶都安全地綁緊在最上方。

□ 運動員需穿著舒適、寬鬆、有彈性的衣服，不可戴帽子、髮梳、隨身聽、太陽眼鏡或其他溜冰場禁止攜帶或穿著的物品。所有競速輪滑和輪滑曲棍球選手都要穿戴安全帽。

□ 讓運動員進入溜冰場前，需確定他們已暖身、完成伸展操，並且知道適當的跌倒姿勢和如何起身。

□ 請鍛鍊運動員以增強體能，體能較佳的運動員較不容易受傷，請讓每段練習保持活躍。

□ 輪滑曲棍球運動中，請檢查門柱和橫梁是否牢固，教導選手不可吊在球門上。

□不要把反應過慢的運動員設為守門員，確保擔任守門員的運動員了解如何安全不受傷。

輪滑練習競賽

參與競賽愈多，選手愈進步。特殊奧林匹克運動會輪滑運動策略計劃之一，是促進民間運動發展。競賽能激勵運動員、教練和整體運動管理團隊。請在行程表內儘量加入競賽機會，以下是我們提供的建議：

1 與鄰近的當地社團共同舉辦迷你比賽。

2. 詢問當地學校，是否可讓特殊運動員與一般學生舉行練習賽。

3. 加入當地社區的輪滑社團或協會。

4. 每周舉辦小型迷你競賽。

5. 在社區內創辦輪滑聯盟或社團。

6. 在每一次訓練單元最後融入競賽要素。

帶領一位運動員或團隊參加競賽

賽前

- 詳閱報名資料，尤其注意：
 1. 大會提供的競賽項目與分組
 2. 參賽資格與要求
 3. 報名期限
 4. 報名費用及補助
 5. 報名流程，例如：需要簽名和同意書
- 評估運動員是否準備好可以旅行，請與家長或照護人討論。
- 準備需要的制服和裝備。
- 如果競賽單位沒有提供交通與食宿，則需自行安排交通工具、住宿地點和飲食。
- 再次確認醫療表格與文件的效期和資料都正確。
- 完成繳交所需報名資料，向大會說明運動員特殊需求和限制。
- 告知運動員及其家人比賽的計畫，以及家人參與觀賽的安排。
- 如果任何運動員需要協助取得或打包個人用品、藥品或衣物，請安排助手幫忙。
- 徵求並訓練助理教練或監護人，代表團規定每 4 位運動員需要至少 1 位教練或監護人陪同。請確保教練和監護人明白禁酒政策，以及 24 小時無休的工作性質。
- 告知當地媒體此次比賽和旅行。
- 盡可能愈接近比賽，愈要繼續訓練。

比賽中

- 帶領代表團報到，確認所需資料、競賽時間、賽場地點、如何抵達會場、用餐時間與地點、教練會議時間與地點、緊急狀況和天氣惡化處理辦法、取得醫療協助的方法與地點、尋找安全志工的方法與

地點。

- 比賽期間安排運動員行程表應包含：
 1. 適當休息
 2. 賽前暖身及伸展
 3. 賽前建立信心
 4. 賽前 1.5 小時前用餐完畢，儘量多吃複合式碳水化合物。
 5. 賽季若較長，沒有比賽的時候要安排練習
- 無論排名如何，看重所有運動員，讚賞他們的表現。
- 依照運動員可理解程度，盡可能告知其表現的資訊，例如：時間、分數、對比運動員自身最佳紀錄等等。
- 確保運動員參加特殊典禮或活動。
- 安排時間讓每位監護人了解最新狀況，並聆聽對方的擔憂與建議。
- 時時觀察每位運動員身心狀況。
- 對於無法做出良好判斷的運動員，請協助其在飲食和點心上的選擇、確保運動員適量飲水、不亂花錢。
- 請將大會閉幕儀式列入計畫中，讓運動員充分參與競賽經驗。
- 歡迎來觀賽的運動員家人，適當安排他們參與整體活動。
- 完成所有需要的評估表單。

賽後

- 讓當地媒體了解比賽結果和資訊。
- 感謝提供協助的助理教練或監護人。
- 與無法參與活動的運動員家人分享最新結果。

舉辦迷你競賽

　　教練的工作之一是增加運動員競賽機會，許多社群裡，所有運動員都可以參加地方舉辦的比賽，但只有很少數能夠前往大型比賽或國家級競賽。競賽可以評估運動員的進步幅度，並呈現其已熟練的技能，一年一次的比賽機會對運動員來說並不夠。

　　迷你競賽是小型的比賽，兩隊互相較勁，或是當地個別運動員的小型錦標賽。不是每一位教練都有能耐舉辦大型比賽，不過每一位教練絕對有能力舉辦迷你競賽。

競速輪滑迷你競賽所需志工及賽事人員

- 2 位場地裁判或發令員：在場地內啟動並監督比賽，確保大家遵守規則且每一位運動員有同等機會獲勝。一位場地裁判跟著領先的選手；另一位跟著較落後的選手。唯有場地裁判可取消運動員的資格，場地裁判必須是受過訓練的人士。
- 4 名彎道裁判員：站在彎道角錐內，確保角錐位置正確，並告知場地裁判選手是否違規，此 4 名裁判員必須是受過訓練的人士。
- 1-3 位終點裁判：站在終點線內記錄選手抵達排名，必須是受過訓練的人士。
- 3-8 名計時員（每場比賽，每位選手配 1 名計時員）：1 人作為主要計時員，其他人照所安排到的運動員進行計時和記錄，此為志工職務。
- 1 名製表員：根據終點裁判指示，記錄運動員名次與時間，將最終結果交給播報員和頒獎者，此為志工職務。
- 1 位播報員：提醒輪滑選手報到、介紹選手、公布名次，此為志工職務。
- 1-2 名頒獎者：每場賽事後，在典禮上頒發緞帶給每位選手，此為志工職務。

- 1-2 名競賽行政人員：安排選手上台、協助選手報到、快速檢查安全帽和輪滑鞋，此為志工職務。
- 3-8 名引導志工：恭喜選手完成比賽，幫助他們上台領獎，志工職務。

在小型比賽中，一個人可以身兼多職，但以上職務需至少有 1 人受過合格的急救訓練。

競速輪滑迷你競賽所需裝備

- 運動員號碼牌與別針。
- 塑膠膠帶，用來標記起跑線、終點線，若地板上沒有畫上接力等待區標線，也可用塑膠膠帶標記。
- 賽道及接力等待區長度標記。
- 整體賽道或 30 公尺競速賽，應以 4 個切除底部的標準角標標示 。
- 另外預備 5 個角錐以供彎道賽使用。
- 3-8 個計時器（每場賽事，每位選手各一個）。
- 12 支鉛筆。
- 6 個有紙夾的文件板。
- 開始比賽的發令槍。
- 開幕、閉幕、頒獎儀式音樂。
- 開幕與閉幕的橫幅（非必要）。
- 頒獎用緞帶。
- 頒獎典禮的橫幅和旗幟（非必要）。
- 拖把。
- 運動傷害冰敷用的冰塊。
- 飲用水。

競速輪滑迷你競賽所需設施

- 一處平整、乾燥、乾淨的地面，沒有凹洞或碎片。100 公尺賽道比賽，

空間至少要 20 公尺寬、50 公尺長（若場地較小，則縮減賽道長度，滑行較短的距離）。

- 阻隔賽道周圍的隔板，賽道四周需至少保持 10 尺距離淨空。
- 直線賽道上（第四和第一角錐之間，或第二和第三角錐之間）若有阻隔不足之處，應以墊料補足。

花式輪滑迷你競賽所需志工和賽事人員

- 1 名裁判長：總籌現場競賽，確保每人遵守規則，且每一位運動員有同等機會獲勝，須為受過訓練的人士。
- 3 名評判員（包含 2 名以上場上裁判）：為選手評分與排名，避免平手，須為受過訓練的人士。
- 1 名製表員：收取裁判的評分單，為運動員排序及排名，須為受過訓練的人士。
- 1 名播報員或音樂主責人：提醒選手報到、介紹選手、公布名次，在自由花式及舞蹈競賽中播放音樂，此為志工職務。
- 1-2 名頒獎人：頒獎典禮上頒發緞帶給各組中的每位選手，此為志工職務。
- 1-2 名競賽行政人員：辦理選手報到程序，檢查裝備是否安全，在正確時機將選手送入比賽會場、交予場地裁判，此為志工職務。
- 1 名引導志工：恭喜每一位選手完賽，帶領他們到領獎區，此為志工職務。

在小型比賽中，一人可以身兼多職，但以上職務需至少有 1 人受過合格的急救及心肺復甦術訓練。

花式輪滑迷你競賽所需設備

- 6 個有紙夾的文件板。
- 1 打黑筆，另備紅筆、藍筆、綠筆各 1 支。
- 評分用紙、樂譜紙。

- 可播放卡帶、磁片的音響系統、揚聲器及喇叭。
- 每位花式輪滑選手所需的參賽音樂。
- 標籤貼紙，在卡帶或磁片上註明選手號碼。
- 計時器。
- 舞蹈用音樂：108 華爾滋、100 進行曲、100 探戈。
- 開幕、閉幕、頒獎儀式所需音樂。
- 開幕及閉幕儀式的橫幅和火炬（非必要）。
- 頒獎緞帶。
- 頒獎儀式的橫幅和旗幟（非必要）。
- 黑色絕緣膠帶，若地板未塗有 3 個相連直徑為 6 公尺的圓形，則可用膠帶替代。
- 半徑 3 公尺的圓規或畫圓工具。
- 拖把。
- 受傷冰敷用冰塊。
- 飲用水。

花式輪滑迷你競賽所需設施

- 平整、乾燥、乾淨、無障礙空間，20 公尺寬、50 公尺長，或儘量接近此規模的空間。

為競賽作準備

花式輪滑評分方針

　　以下提供的評分方針，目的是在評比花式輪滑選手表現時，能給予一致的評分標準。評審首先將選手分在適當的 20 分差距分類，其後於該區間內，依據選手所展現的花式輪滑能力及技巧給分。

基本圖形	單人或團體冰舞一級
評分重點：	評分重點：
• 踩刃品質	上身撐舉
• 完成指定圖形	換腳滑行速度平均
• 上身撐舉姿態	單腳延伸和腳趾點地
• 滑行速度及步調平均	團隊舞蹈中與夥伴的協調度
• 圖形7轉三的表現	
0-19選手未完成指定圖形。	0-19選手或團體無法完整繞行比賽場地。
20-39選手雖完成圖形，但大多以雙腳同時在地滑行完成。	20-39選手或團體長時間以雙腳同時在地滑行。
40-59選手多次起步完成圖形，每個圓圈有一半是以單腳滑行完成。	40-59選手或團體鮮少跟上音樂變換舞步。
60-79選手少次起步即完成圖形，每個圓圈大半部分以單腳滑行完成。	60-79選手或團體偶爾跟上音樂變換舞步。
80-99選手不需額外起步即完成指定圖形，整個圓圈都以單腳滑行完成。	80-99選手或團體適時跟上音樂變換舞步。

個人或雙人花式

藝術印象評分重點：

- 踩刃的控制力與正確性
- 跟隨音樂滑行
- 姿勢及個性
- 善用整體溜冰場空間
- 雙人隊伍中兩人的協調

0-19個人或團體成功完成少於3組
　　動作。

20-39個人或團體成功完成3或4組
　　動作。

40-59個人或團體成功完成5組動
　　作。

60-79個人或團體成功完成最低要
　　求動作組數。

80-99個人或團體展現技巧成功完
　　成最低要求動作組數。

單人或團體冰舞二級至五級

評分重點：

上身撐舉

換腳滑行速度平均

單腳延伸和腳趾點地

團隊舞蹈中與夥伴的協調度

0-19選手或團體無法完成所有舞
　　步。

20-39選手或團體至少有1次完整
　　完成所有舞步。

40-59選手或團體成功完成舞步2
　　次以上。

60-79選手或團體成功完成舞步多
　　次，且通常跟上音樂。

80-99選手或團隊在評分時段內，
　　不間斷地完成舞蹈及滑行。

在個人花式三級比賽中，評審會給予第二種分數，評比選手選擇動作的變化性和難度，此分數為競賽中的「技術分」。

0-19 選手沒有做出花式三級的
任何動作。

20-39 選手所選動作皆屬低難
度。

40-59 選手所選大部分動作屬
低難度。

60-79 選手既選擇低難度動作，
也選擇高難度動作。

80-99 選手展現不同技巧，所選動作皆屬高難度。

輪滑曲棍球迷你競賽所需志工及賽事人員

- 1 名裁判長：總籌現場比賽，確保每人遵守規則，各隊都有同等機會獲勝，此職務須為受過專業訓練人士。
- 2 名球門裁判：站在球門之後，確保球門位置正確，並斷定曲棍球是否通過球門入口線，此為志工職務。
- 1-2 名計時員或計分員：記錄得分、比賽進行時間和罰球時間，此為志工職務。
- 1-2 名頒獎人：在頒獎典禮上，頒發緞帶給各隊的每個成員，此為志工職務。

小型比賽中，可一人身兼多職，但以上人員中，須至少有 1 人受過急救和心肺復甦術合格訓練。

輪滑曲棍球迷你競賽所需裝備

- 1 打球桿。

- 3 顆球。
- 2 座球門。
- 1 個口哨。
- 1 個搖鈴。
- 計分板，可用黑板及粉筆，或海報紙及麥克筆。
- 2 支計時器。
- 開幕、閉幕及頒獎儀式用音樂。
- 閉幕及閉幕儀式橫幅和火炬（非必要）。
- 頒獎緞帶。
- 頒獎儀式橫幅或旗幟（非必要）。
- 拖把。
- 受傷冰敷用冰塊。
- 飲用水。

輪滑曲棍球迷你競賽所需設施

- 平整、乾燥、乾淨的空間，寬度與長度比為 1:2，從 10 公尺乘 20 公尺到 17 公尺乘 34 公尺。
- 隔板，至少要 2 公分乘以 15 公分，包圍場地四周。
- 5 公分絕緣膠帶貼於球門入口處，顏色要與球成對比色。
- 若比賽場地未塗有中心標誌，則以絕緣膠帶標記。
- 足夠的場外空間，讓比賽隊伍可以預備等候，並從該場外空間進入賽場。

迷你競賽示範劇本 1

開幕儀式

主持人：「請所有特殊奧林匹克運動員，各位特別嘉賓和貴賓移駕至進場預備區，進場遊行即將在幾分鐘後開始。」

　　如有遊行樂隊，主持人於樂隊進場時介紹樂隊，並於奏樂結束後接

續主持。

主持人：「各位先生、女士，早安／午安／傍晚好，歡迎蒞臨（年度）（設施場所或社區）舉辦的特殊奧林匹克運動會迷你競賽開幕儀式。在典禮開始之前，讓我們給予運動員熱烈的掌聲！」

　　奏樂，特殊奧林匹克運動員開始進場。

　　如果有橫幅，拿取橫幅的運動員走在前頭，其他運動員和教練跟在其後。

　　遊行隊伍最後兩位是代表宣誓的運動員和特別嘉賓，共同擔任特殊奧林匹克運動會宣誓和開幕任務。*

主持人：「（來自某班級／學校／課程的運動員名字），以及特別嘉賓（嘉賓的名字）現在帶領我們宣讀特殊奧林匹克運動會宣言。」

特殊奧林匹克運動員：「請全體運動員起立並覆誦，勇敢嘗試（暫停一下，讓其他人跟著念），爭取勝利（暫停一下，讓其他人一起念）。」
特別嘉賓：「我宣布（年度）（設施場所或社區）特殊奧林匹克運動會迷你競賽正式開始！」

主持人：「（年度）（設施場所或社區）特殊奧林匹克運動會迷你競賽，開幕典禮圓滿結束。各位先生女士，比賽即將開始，請與我一起向特殊奧林匹克運動員和教練致敬。」

* 如果使用聖火炬，需介紹承接聖火的運動員，該運動員在宣誓當下，帶著聖火炬進場，象徵希望之火。

迷你競賽示範劇本 2

頒獎典禮

請一位志工在比賽完畢後，儘快帶領運動員前往領獎區，並按照正確次序排好。

參賽者排列順序：

第 8 名

第 6 名

第 4 名

第 2 名

第 1 名

第 3 名

第 5 名

第 7 名

運動員自領獎預備區前往頒獎舞台區時，請奏樂。

主持人：「各位先生女士，我非常榮幸公布（比賽分類）（年齡及性別分組）（競賽項目）的比賽結果。第八名，以時間／分數完成比賽，（第八名運動員姓名），（暫停一下，讓頒獎人員進行頒獎）。第七名，以時間／分數完成比賽⋯⋯（依此類推）」

迷你競賽中，頒獎區空間至少要能容納最大分組或競賽的參賽人數。

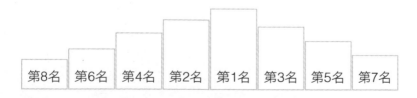

如果有特殊奧林匹克運動會橫幅，在頒獎典禮上是很適合的背景。一個獎台，配上其它箱子，也是一種選擇，但小型比賽則需要能擺放全分組獎台的空間。

迷你競賽示範劇本 3

閉幕儀式

主持人：「特殊奧林匹克運動會的運動員及教練，請前往參加閉幕儀式。經過一天辛苦的競賽，我們依然秉持友誼的精神，現在開始請大家行走組成友誼圓圈。」

在大家組成圓圈時，介紹今日參賽的運動員或團體。

主持人：「這場特殊奧林匹克運動會迷你競賽，若沒有（競賽主辦單位名稱）的帶領，以及所有志工和賽事人員的努力和投入，就無法順利舉行。（設施場所或社區）特殊奧林匹克運動會迷你競賽將到尾聲，但這場競賽美好的回憶將永存我們心中。」

主持人：「運動員，你當為自己的成就、付出時間努力訓練感到驕傲！你們都是贏家。競賽即將結束，讓我們手拉手形成友誼的大圓圈。」*

主持人或特別嘉賓或主教練：「我宣布（年度）（設施場所或社區）特殊奧林匹克運動會迷你競賽正式閉幕。」

* 如果使用火炬，需介紹拿取聖火的運動員，該運動員在當下帶著聖火炬再次進場。

建構賽季計畫

賽季開始前

- 參加教練訓練學校。
- 安排使用設施。
- 預備所需裝備。
- 為運動員的家人、老師、朋友簡介賽季,包含居家訓練計畫。

第一周

- 歡迎運動員;帶領他們熟悉設施和例行事項。
- 複習安全程序與規則。
- 無論運動員自備或使用租借裝備,測量尺寸並確認裝備狀況。
- 暖身。
- 伸展。
- 教導基本技能。
- 評估運動員技能程度。
- 收操。

第二周

- 複習安全程序與規則。
- 暖身。
- 伸展。
- 練習教過的技能。
- 教導新技能。
- 收操。

第三周

- 暖身。
- 伸展。

- 練習教過的技能。
- 教導新技能。
- 介紹競賽體驗。
- 收操。

第四周

- 暖身。
- 伸展。
- 練習教過的技能。
- 教導新技能。
- 提供競賽體驗。
- 收操。

第五周

- 暖身。
- 伸展。
- 複習教過的技能。
- 教導新技能。
- 提供競賽體驗。
- 收操。

第六周

- 暖身。
- 伸展。
- 複習教過的技能。
- 教導新技能。
- 提供競賽體驗。
- 收操。

第七周

- 告知運動員迷你競賽或比賽資訊（流程、競賽項目、食物、交通、邀請家人）。
- 暖身。
- 伸展。
- 複習教過的技能。
- 提供競賽體驗。
- 收操。
- 邀請媒體觀賽。

第八周

- 試穿競賽服裝或制服。
- 暖身。
- 伸展。
- 提供競賽體驗。
- 收操。

競賽

- 歡迎來賓，複習競賽流程。
- 暖身。
- 伸展。
- 競賽。
- 頒獎。
- 收操。
- 吃點心或用餐。

八周賽季訓練後

- 繼續訓練運動員，參加區域、城市或國家級比賽。
- 感謝設施場地負責人。

- 感謝助理教練。
- 感謝其他志工。
- 寄出賽後新聞和照片給媒體。
- 評估整場賽季。
- 建構明年的賽季計畫。

選擇隊員

要組織成功的傳統特殊奧林匹克運動會或融合運動（Unified Sports®）團隊，關鍵在於遴選團隊成員，我們為您提供了以下主要考量原則。

能力分組

融合運動團隊要能最佳運作，所有成員須具備與彼此程度相當的運動技能。程度明顯較其他隊友強的運動員，常常掌控了競賽結果，或因考量其他人的程度，以致沒有在比賽當下發揮實力和潛力。若以上兩種情況發生，就會減弱團隊互動和團隊合作的目標，也沒有達到真實的競賽體驗。以輪滑運動為例，8 歲的運動員不該與 30 歲的運動員同一組或互相對抗。

年齡分組

團隊所有成員應年齡相仿。

- 21 歲（含）以下的運動員，彼此年齡差距在 3-5 歲。
- 22 歲（含）以上的運動員，彼此年齡差距在 10-15 歲。

在融合運動中創造有意義的參與

融合運動涵蓋了特殊奧林匹克運動會的理念和原則，遴選融合運動團隊時，你的目標在於從賽季開始、賽程中、直到賽末，都達成「有意義的參與」。融合團隊的組成為要提供所有運動員和夥伴有意義的參與，每一位成員都該賦予任務，並有機會貢獻團隊。「有意義的參與」也指：在融合運動各團隊之間，互動與競賽的品質。透過所有團隊成員，

一同達成「有意義的參與」目標，就能確保每個人獲得正面且有益的體驗。

有意義參與的指標

- 隊員競賽當下沒有造成自己或他人受傷的風險。
- 隊員按照競賽規則比賽。
- 隊員擁有能力和機會，對團隊表現有所貢獻。
- 隊員知道如何妥善平衡自己與其他運動員的技能，讓能力較弱的運動員有更佳的表現。

團隊成員若有以下行為，則無法達成有意義的參與

- 相較其他團隊成員，擁有較優秀的運動技能。
- 扮演場上的教練，而非團隊一員。
- 在比賽的關鍵時刻，幾乎掌控了競賽結果。
- 並未定期參與訓練或練習，只在競賽當天現身。
- 為了不傷害其他成員，或掌控全場競賽，故意大幅降低表現水準。

每日表現紀錄

　　每日表現紀錄設計目的，是在運動員學習一項運動技能時，教練能準確記錄及追蹤其每日表現。教練使用每日表現紀錄表能有以下益處：

1. 每日表現紀錄表能成為見證運動員進步的永久文件。
2. 在運動員的訓練計畫中，幫助教練建立可量化的一致標準。
3. 每日表現紀錄讓教練在實際教導和引導過程中更有彈性，因為教練可以依據各運動員不同需要，將技能分解成範圍更小的具體任務。
4. 每日表現紀錄幫助教練選擇合適的教導技能方法，以正確的評斷標準來評估運動員在該技能上的表現。

每日表現紀錄表的使用

　　紀錄表上方，教練填上自己的姓名、運動員姓名，以及輪滑運動的項目。如果不只一位教練陪同該運動員，則須在教練名字旁邊加註訓練日期。

　　訓練單元開始之前，教練需決定當日要訓練的技能，教練依據運動員的年齡、興趣和其生理及心智能力，來判斷合適的訓練目標。運動員需做到的技能，應以一段說明或敘述表明。教練在表格左欄最上方寫入該項技能，唯有在運動員已充分熟悉前一項技能後，才可往下新增其他新技能，若要記錄所有有關技能，可用更多張記錄表。此外，運動員若無法完成紀錄表上所寫的技能項目，教練可將技能分解成更小的任務，讓運動員按部就班習得新的技能。

熟練技能的條件與標準

　　教練寫入技能項目後，必須決定在哪些條件與標準下，運動員才算熟練該項技能。「條件」是指運動員在某些情況下完成技能，例如：「透過教練協助，運動員可展現該技能。」教練必須設想運動員在「指令下

達後，無需任何協助」即能自行完成技能，因此無須將此設為條件，寫在技能欄旁邊。理想狀態下，教練需要妥善安排技能與條件，讓運動員能漸漸學習該項技能，並在指令下達後，無需任何協助，獨立完成該技能。

「標準」則是判斷運動中執行該項技能應有的表現，教練必須設定符合運動員生理與心智能力的表現標準，例如：「在賽程 60% 的時間內，成功擊球 3 次。」又因各項技能本質大不相同，「標準」則須考量和加入不同面向的評量，例如：時間長度、重複次數、正確率、距離或速度。

訓練日期以及使用的教學難度

為了讓運動員能夠做到在指令下達後，無需任何協助下，獨立完成技能，教練可能要花許多天的時間，並運用各種不同教學方法，來訓練同一項技能。為了讓運動員建立前後一致的訓練課程，教練必須記錄特定項目訓練的日期，及寫下當天所使用的教學方法。

運動項目：_____ 運動員姓名：_____
目標技能：_____ 教 練 姓 名：_____

技能分析	條件及標準	日期及教學方法	技能習得日期

輪滑運動服裝

服裝與裝備

初階輪滑運動員

　　初階輪滑運動員應穿著舒適、寬鬆或有彈性的衣物，入門的輪滑運動員練習時，穿著排汗衫和暖身運動服都是不錯的選擇。專業的輪滑運動員，應就競賽項目穿著符合標準的服裝。

花式輪滑女運動員

　　花式輪滑女運動員應穿著緊身衣，或連身舞裙搭配及腰褲襪。

競速輪滑運動員

　　競速輪滑運動員應穿著短褲，彈性布料的短袖上衣，服裝可分連身一件式或分兩件。安全帽為必備，護膝或護腰等護具，則依個人需求配戴。

花式輪滑男運動員

　　花式輪滑男運動員需穿著緊身上衣、有彈性的長褲，不可有皮帶或口袋。舞蹈競賽中，男運動員可加上短夾克；緊身長褲搭配上衣和領帶，也是可接受的選項。

輪滑曲棍球運動員

　　輪滑曲棍球運動員穿著短褲及短袖上衣，可以是有彈性或非彈性布料，安全帽為必備，男運動員必須穿著護襠，強烈建議運動員穿戴護齒器。護膝、護腰或手套則視個人需要配戴。

男女運動員

　　無論男女運動員都可穿著連身緊身衣作練習服。

輪滑運動裝備

守門員

守門員必須配戴守門員面具，並可選擇配戴護胸及護脛。曲棍球競賽球衣背後必須有一或兩位數字、至少 20 公分（8 英寸）高的背號。各隊隊長則以「C」在球衣正面左上角表示其身分。

輪滑鞋

輪滑鞋可以是傳統四輪輪滑鞋（兩個輪子成一組，並兩組前後輪軸平行在各腳下）或是直排輪鞋（三、四或五個輪子成一直排在鞋子的正中間）。皮製輪滑鞋是比較好的選擇。腳尖煞車是競速輪滑起步及花式輪滑跳躍的必要裝備。如果在戶外或不平整地面進行輪滑運動，軟質輪較為合適。

直排輪鞋 　　　　　　　　　傳統四輪輪滑鞋

無論是自己的或是租用的輪滑鞋，每當運動員穿上輪滑鞋時，必須做到以下四點安全檢查：

1. 腳尖煞車正常。
2. 鞋帶長度足夠並能綁緊。
3. 輪子乾淨能順暢轉動並確實安裝在輪軸上。
4. 輪鞋底釘栓緊（輪子、輪軸與底板的連結處不能鬆動）。

　　輪滑鞋應該合腳，腳尖與鞋頭不能有超過一號（半英寸）的距離。穿著過大的輪滑鞋會導致控制性不佳並容易造成水泡。最合腳的輪滑鞋是腳尖幾乎碰到鞋子的最前端，但仍保有足夠的空間伸展。

花式輪滑裝備

　　花式輪滑訓練裝備包含：

- 揚聲系統與卡帶式或 CD 式音樂播放器
- 節拍舞蹈音樂－ 108 華爾滋、100 進行曲、100 探戈
- 由教練為運動員選擇曲目
- 文件板、計時器及筆

競速輪滑裝備

競速輪滑的訓練裝備包含：

- 4 個 20 公分（8 英寸）高用來標示角落的角錐；30 公尺直線賽及障礙賽則需要 5 個角錐。
- 計時器。
- 文件夾及筆。
- 起跑發令槍及空包彈。

口哨亦可用來練習起跑，但競賽選手必須用發令槍來練習起跑。額外的角錐可用來標示賽道。

輪滑專用標準角錐

標準角錐或安全錐為切除底部的角錐，因此不會有突出物在賽道上。

20cm (8'')

輪滑曲棍球裝備

曲棍球訓練所需裝備包含：

- 曲棍球桿
- 球
- 球門
- 口哨
- 鈴
- 計時器或時鐘

輪滑曲棍球桿

曲棍球桿為耐久的管狀塑膠製成，圓頭桿刃。最大長度為 1.14 公尺（44.8 英寸），球桿可因應個子較小的球員切短。球桿重量需小於 454 克（1 磅）。運動員可用裝飾性的貼紙凸顯個人的球桿，但不可顯著改變球桿重量。

曲棍球

曲棍球的圓周為 24.76 公分（9.75 英寸），以軟質並可塑性的塑膠製成，球無彈性。

曲棍球門

曲棍球門為長方形，高 1.12 公尺（44 英寸）、寬 1.52 公尺（60 英寸）、深 1.12 公尺（44 英寸），四邊以輕量球網覆蓋，不可使用金屬網。

參考資料

花式輪滑規則影片

競賽規則及賽事資訊的影片。請洽美國輪滑溜冰體育協會
（USARS）詢價。

奧林匹克輪滑曲棍球少年組

描述特殊奧運中比賽的影片。請洽美國輪滑溜冰體育協會
（USARS）詢價。

如何訓練冠軍選手

競速輪滑的訓練影片。雖然影片著重在室外輪滑，但其中運動員
沒有穿著輪滑鞋的訓練內容非常實用。請洽美國輪滑溜冰體育協會
（USARS）詢價。

輪滑 A 到 Z

直線競速技術影片，包含從伸展、煞車以及起跑。請洽安迪札克
（Andy Zak）詢價，地址：P.O. Box 141018, Minneapolis, MN 55414,
USA。電話 800-682-0142。

特殊奧運官方輪滑競賽規則

可由特殊奧運官方網站的輪滑頁籤下載。

特殊奧運會大會規則

可由特殊奧運官方網站下載第一運動規則。

技術手冊

提供教練及賽事人員各項賽事資訊。請洽美國輪滑溜冰體育協會
（USARS）詢價。

專門提供特殊奧運教練的手冊包含：

- 曲棍球
- 基本圖形
- 個人／雙人花式輪滑
- 競速輪滑
- 美國第一支舞（American Dance 1）

輪滑溜冰體育相關組織協會

國際輪滑溜冰總會（FIRS）

國際性輪滑運動組織，主管花式、競速以及輪滑曲棍球運動，地址：Via Pascagoula 16, 67100 L'Aquila, ITALY。

美國輪滑溜冰體育協會（USA Roller Skating）

美國輪滑運動組織，主管花式、競速以及輪滑曲棍球運動，地址：P.O. Box 6579, Lincoln, NE 68506, USA。 電話：402-483-7551。 傳真：402-483-1465。

輪滑溜冰協會（RSA）

輪滑溜冰場貿易協會，附隨之教練及工商協會包含：

- RSROA －輪滑溜冰場協會
- RSM －輪滑溜冰器材供應商及製造工廠

國際競速輪滑溜冰協會（IISA）

提倡各類競速輪滑裝備之組織。 地址：Suite 300, 3033 Excelsior Blvd., Minneapolis MN 55416, USA 。 電話：800-367-4472。 傳真：612-924-2349。

特殊奧運輪滑教練指南
輪滑技能教學

目錄

暖身 .. 84
收操 .. 86
伸展 .. 87
伸展活動－快速參考原則 90
鍛鍊肌力與體能訓練 91
如何自製滑行練習板 94
體能訓練 .. 96
基本技能 .. 97
跌倒與起身 ... 97
踏步 .. 99
腳尖煞車 .. 100
前進葫蘆型 ... 101
單腳推刃滑行（單腳平衡滑行） 102
跨步或滑步 ... 103
30 公尺直線競速 104
30 公尺障礙賽 105
競速輪滑技能 106
預備賽道 ... 106
競速接力賽－ 2x100、2x200、4x100 公尺 115
花式輪滑技能 118
冰舞一級 ... 118
基本圖型一級－圖形 1 120
個人花式一級競賽 124
冰舞二級－ The Glide Waltz 樂曲指定動作 130

基本圖形二級－圖形 1B：左腳外刃前進半圈轉內刃前進半圈－
右腳外刃前進半圈轉內刃前進半圈－變化 8 字形...............................133
個人花式二級..136
冰舞三級－ The Skater's March 樂曲指定動作142
基本圖形三級－圖形 5A：右腳外刃前進半圈轉內刃前進一圈
換左腳外刃前進半圈轉內刃前進一圈－ S 形.................................145
個人花式三級..147
冰舞四級－ The Siesta Tango 樂曲指定動作...................................155
基本圖形四級－圖形 7：右腳外刃前進－左腳外刃前進－轉三158
雙人花式輪滑..162
雙人花式一級..162
雙人花式二級..167
輪滑曲棍球技能..174
15 公尺運球..177
比賽...179
輪滑曲棍球練習..183
輪滑運動場地..186
正式錦標賽 100 公尺賽道..188
教練安全確認清單..189
心智預備及訓練...191
輪滑運動中的交叉訓練...192
居家訓練活動..193

暖身

多少指導人員才足夠？

　　以一群 24 位競速選手為例，若運動員技能程度相近且能跟著指令動作，1 位主教練和 2 位助理在現場應該就足夠了。如果運動員技能程度差異懸殊，則需要多 1 位教練，以訓練尚未預備好學習新技能的小團體，又或者某些運動員專注時間偏短，則無論技能高或低，都需要多名教練協助。競速輪滑、花式冰舞一級、基本圖形訓練，以及曲棍球技巧，適合團體教學；個人花式、進階冰舞、進階基本圖形，則需要較多個別指導。

多少安全規定才足夠？

　　教練需確認的安全規定應至少包含以下 4 項：

- 每一位輪滑運動員應依同一方向滑行。
- 不可隨意觸碰別人。
- 跌倒後趕快起身。
- 聽從教練或溜冰場監督人員指示。

　　你可以補充以下安全守則給運動員，例如：

- 唯有教練允許，才可進入溜冰場，其他時間不可自行進入。
- 身體伸展過後，才可以穿上輪鞋。
- 要先詢問教練，才可以離開溜冰場。

　　記得，規則愈多，就愈難徹底執行。

　　運動前的暖身活動極其重要，暖身能提高身體溫度、預備肌肉、神經系統、肌腱、韌帶、心血管系統，為接下來的伸展和運動做足準備，提升肌肉彈性能降低受傷機率。

　　三種暖身活動如下：

1. **被動式暖身**：以外部方式提升體溫，例如：按摩、熱敷、蒸汽浴、洗熱水澡，身體受限的運動員可經由被動式暖身受益。

2. **全身性暖身**：透過運動主要肌群提高體溫，暖身的主要肌群不一定在訓練項目中使用到。全身性暖身項目例如：慢跑、跳繩或跳舞。

3. **特定部位暖身**：就即將進行的活動，暖身身體特定部位，並模仿要進行的動作。例如：練習競速輪滑前，先揮動手臂；擊球以前，先練習輕揮球桿。

有些輪滑運動員會以滑行多圈作為暖身活動，但只有非常少數的特殊奧林匹克運動員，可以穿著輪鞋做好伸展動作，而脫下輪鞋伸展再穿回去非常耗時，所以大多數的教練偏好運動員不穿輪鞋做暖身，合適的 3-5 分鐘暖身動作包含：

- 慢跑
- 原地跑步
- 跳繩
- 跟著快節奏音樂跳舞
- 騎乘健身單車

收操

收操與暖身一樣重要，但收操常被忽略。忽然結束運動可能造成運動員血液堆積，減慢排除廢棄物質的速度，也可能導致特殊奧林匹克運動員抽筋、痠痛和其他問題。收操活動能緩慢降低體溫和心跳，加快身體在下一次訓練或競賽體驗前的恢復速度。收操時間也是教練和運動員討論賽季或競賽的好時機，同時也很適合做肌肉伸展，肌肉已經暖身過，更適合延展拉筋。

活動項目	目的	時間（至少）
慢速有氧慢跑	降低體溫 漸緩心跳頻率	5 分鐘
輕微伸展	排除肌肉內廢物	5 分鐘

伸展

　　伸展運動藉由增加關節和肌肉的活動範圍及空間，達到避免受傷的目的。本章建議的伸展活動為靜態伸展，只需輕微伸展肌肉到有緊繃感，並維持姿勢 10-30 秒鐘。輪滑運動員絕不可過度伸展或拉筋至有疼痛感，針對每肌肉群，只需作輕微拉伸，接著加深延展到 30 秒鐘即可。美國業餘輪滑協會運動醫療手冊（USAC / RS Sports Medicine Manual）建議運動員做的伸展活動如下：

伸展股四頭肌

- 右手扶牆垂直站立。
- 用左手向後拉起左腳至臀部位置。
- 保持雙膝併攏，左腳往後推離臀部並維持姿勢，拉伸大腿前側肌肉。
- 輕微伸展後，維持姿勢加強拉伸。
- 換腳，重複以上動作。

另一種拉伸股四頭肌的動作

- 身體側躺或趴在地面上。
- 以其中一隻手拉舉腳至臀部位置。
- 輕微伸展後，維持姿勢加強拉伸。
- 換邊，重複以上動作。

伸展小腿肌

- 距離牆面一個手臂距離，面對牆壁垂直站立。
- 雙臂靠在牆上。
- 雙腳腳趾指向前方，一隻腳往牆壁方向跨一步。
- 保持背部打直，前膝稍微彎曲，拉伸後腿小腿肌肉。

- 輕微伸展後，維持姿勢加強拉伸。
- 換腳，重複以上動作。

拉伸大腿後肌

- 坐在地面，雙腳往前延伸，腳趾朝上。
- 雙手抓住腳踝或腿部，雙肘往外彎曲。
- 身體往前傾，拉伸大腿後側肌肉。
- 輕微伸展後，維持姿勢加強拉伸。

靠近鼠蹊部的肌群

- 坐在地上，雙腳腳底相觸，膝蓋彎曲。
- 保持背部打直，雙手抓住雙腳。
- 身體往前傾，手肘小力的往下加壓膝蓋，把膝蓋往地板方向推，伸展靠近鼠蹊部的肌群。
- 輕微伸展後，維持姿勢加強拉伸。

　　有些運動員肌肉張力較低，讓人誤以為其身體較柔軟，例如：唐氏症患者。要小心不可讓這些運動員伸展過度，超過一般安全範圍。有些伸展動作對所有運動員都會造成危險，絕不可加入安全伸展活動內，這些不安全的伸展動作如下：

- 頸部向後彎
- 身體向後彎
- 滾動脊椎骨

　　伸展活動要以正確的姿勢進行才會有效，運動員要注重正確的身體姿勢和方向。以伸展小腿肌肉為例，許多運動員並沒有保持雙腳面向正前方，也就是跑步時候雙腳的方向。

錯誤　　　　　正確

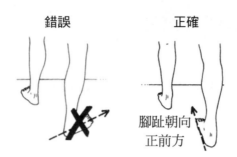

腳趾朝向
正前方

　　伸展運動中，另一項常見的錯誤是：希望伸展更多而背部蜷曲，以下圖片為坐姿前彎伸展腿部肌肉的錯誤及正確示範。

錯誤　　　　　　　　　　正確

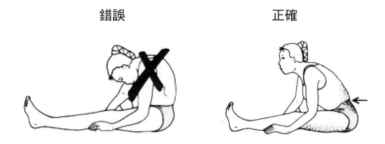

伸展活動—快速參考原則

身體放鬆後才開始
運動員的肌肉必須放鬆且熱度足夠後，才可進行伸展。

有系統的進行伸展活動
從身體上半部開始，循序漸進往下進行。

從大範圍慢慢進展到小範圍伸展
先從大肌群開始伸展，再拉伸特定部位肌肉。

加深伸展之前，必須先輕微拉伸
伸展運動必須緩慢且循序漸進。

不可為了加強伸展，而過度用力拉扯肌肉。

適時變換伸展動作
保持伸展活動有趣，利用不同練習動作拉伸同部位肌群。

正常呼吸
伸展時不要憋氣，保持冷靜和放鬆。

容許運動員的個別差異
每位運動員起步與進步的幅度不同。

規律伸展
一定要保留時間暖身和收操。

在家裡也要伸展。

鍛鍊肌力與體能訓練

本章提供的內容不會讓你成為健身專家，但能介紹你簡單的技巧，幫助運動員增加身體柔軟度、肌力和肌耐力。對於一周只能穿上一次輪滑鞋作訓練的運動員，這些活動可以補足沒有穿輪鞋時候的練習，大大增進其技能。

針對身體柔軟度，可複習本手冊「伸展活動」單元。肌肉緊繃則運動效率不佳，輪滑運動員柔軟度愈高，表現愈佳，並且不容易受傷。無論訓練當天是否有穿輪滑鞋，伸展活動都是必須的項目。

增加肌力的練習活動，可加入在運動員平時的訓練中，至多一周 3 次，並且可以包含以下內容。一開始可以只做一次動作，最後進展到 25 次，每次訓練做 2 組循環。花式輪滑、競速輪滑、輪滑曲棍球運動員都需要培養肌力。

屈膝仰臥起坐（腹肌）

- 背部平躺於地面，雙臂交叉於胸前；慢慢帶動肩膀往上，直到上身至少與地板垂直。
- 緩慢回到原姿勢。
- 保持雙腳腳底平放在地面；身體向上及向下時，下巴保持靠攏胸前。
- 腹肌力量較弱的運動員，可能只能做到頭部與肩膀稍微離地。

伏地挺身（三頭肌、三角肌、胸肌）

- 身體打直，面朝下，以雙手和腳趾撐地。
- 雙臂完全伸直，將身體向上挺起，再緩慢回到原動作。
- 雙手距離愈寬，胸肌訓練強度愈大。
- 雙膝跪在地板上的伏地挺身，也是另一項合適的替代選擇。

抬腿（股四頭肌）

- 坐在雙腳碰觸不到地板的高度，抬起單腳或雙腳至與地面平行位置。

- 慢慢放下單腳或雙腳。
- 較強壯的輪滑運動員,可在輪滑鞋上穿戴足踝沙袋加強負重。

腿部彎舉(大腿後肌、臀部肌群)

- 面朝下趴在長凳上,雙腿延伸超過長凳邊緣。
- 彎舉膝蓋以下雙腿靠近臀部。
- 緩慢還原至開始姿勢。
- 較強壯的輪滑運動員,可在輪滑鞋上穿戴足踝沙袋加強負重。

運用滑行練習板鍛鍊(手臂及雙腿肌肉)

對於穿著直排輪和傳統四輪輪滑鞋的競速運動員,滑行練習板都有很大的益處,可增強滑行力道、增加雙臂揮動,以及增強耐力。

- 先穿網球鞋後,外部套上厚底羊毛襪。
- 以一般滑行姿勢站立於練習板右側,肩膀、臀部與板面平行。
- 上半身往前傾,膝蓋呈 90 度彎曲,鎖定前方非下方。
- 臀部彎曲 65-80 度;重量集中在腳後半部中間位置,即腳踝下方。
- 保持上身打直。
- 推動右腳至練習板一側,完全伸展開來,保持腳底平放於板面。
- 右手臂往前,左手臂往後。
- 雙腳在練習板上滑行,右腳保持伸直狀態。
- 左腳碰觸到擋板後,右腳腳趾稍微向上拉提,輕輕從左腳後方滑過,再進行下一次滑步。
- 左腳推動延伸、右腳滑行碰觸到擋板時,

交換手臂前後位置。

- 重複以上動作。

- 從慢速開始進行，直到加快至每分鐘 40 拍，連續進行 5 分鐘。

如何自製滑行練習板

需要的材料

- 1 塊 1.25 公尺寬、2.5 公尺長、3 公分高的膠合板。
- 1 塊 1.25 公尺寬、2.5 公尺長的麗光板或塑膠板。
- 2 根 1.25 公尺長、0.8 公分寬、0.8 公分高的木條。
- 2 條 1.25 公尺長的泡棉墊，黏貼在木條上。
- 4 個 0.95 公分寬、1.2 公分長附墊圈的螺栓。
- 木材專用膠。
- 家具上光劑或棕櫚蠟。

操作步驟

1. 將麗光板或塑膠板黏貼至膠合板上。
2. 在板上鑽出數個 0.95 公分的小洞，第一個洞的位置，距離膠合板尾端和側邊各 0.8 公分，往板的中心點每 0.8 公分鑽一個洞（請參考下圖），共 7-8 個洞就足夠。這些洞的用意是讓擋板位置能因應不同身高的運動員作調整。
3. 在木條上也鑽出 0.95 公分的小洞，相距膠合板同樣是 0.8 公分，使木條上的洞口與膠合板的洞吻合。
4. 徹底將麗光板或塑膠板打蠟，確保表面平滑、可輕易滑行，該表面須頻繁保養。
5. 使用螺栓把木條拴緊在膠合板上。
6. 在木條上黏上泡棉墊，也可以在泡棉墊表面塗上一層木材專用膠，作為運動員碰觸擋板的保護層。

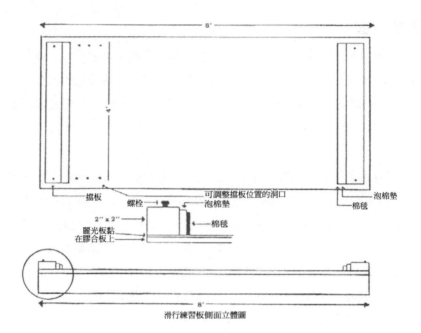

滑行練習板側面立體圖

擋板　　螺栓　　可調整擋板位置的洞口

泡棉墊

泡棉墊　棉毯

2'' x 2''

麗光板黏
在膠合板上

棉毯

體能訓練

體能訓練指重複性的身體活動，以此鍛鍊身體、增進體能，增強肌耐力和減緩疲勞，其目標是增進心血管和肌肉健康。最理想的體能訓練計畫，應穿插於肌力訓練日和肌耐力訓練日之間。冰舞及花式輪滑選手、長距離競速輪滑運動員，以及輪滑曲棍球運動員都需要鍛鍊肌耐力。

要達到最佳訓練效果，每次訓練應達到運動員最大心率的 70%，最大心率的計算公式為 220 減去運動員的年齡，例如：30 歲的運動員，其最大心率為 220 減去 30，為每分鐘 190 下心跳，故此，該運動員訓練該達到的心率為 70% 乘以 190，每分鐘 133 下心跳。即使教練協助計算心跳間隔，有些運動員還是無法正確測量心率，這種狀況下，教練必須一方面鼓勵運動員盡全力鍛鍊，但同時避免其過度疲勞。

跳繩、騎自行車、快走、跑步、在賽道上滑行多圈，或戶外長距離滑行，以上都是很好的體能訓練活動。運動員可從短時間訓練開始，例如：跳繩 3 分鐘或快走 10 分鐘，慢慢增加時間長度。一般而言，在理想訓練心率範圍內，每次運動 20 至 30 分鐘，一周三次訓練，是心血管體能運動的最基礎頻率，不過，仍須依照運動員體能狀態，適時調整訓練強度、頻率和時間長度。

基礎技能

跌倒與起身

技能進展

運動員可以做到	從未	偶爾	時常
滾動身體以雙手和雙膝撐地	☐	☐	☐
在溜冰場上能以單膝或單腳平衡	☐	☐	☐
從單膝或單腳平衡轉換至雙腳站立	☐	☐	☐
雙腳站直平衡	☐	☐	☐
彎曲雙膝呈蹲姿	☐	☐	☐
不倚靠雙手力量，從蹲姿坐下	☐	☐	☐
總計			

教導技能

- 從坐在地板上的姿勢，滾動身體，以雙手和雙膝撐地。
- 呈單足跪姿。
- 另一隻腳站立起來。
- 失去平衡時，彎曲膝蓋呈蹲姿（這動作讓重量移至輪鞋中心，可補救平衡）。
- 如果還是不能平衡，請運動員放鬆、坐在地板上。
- 跌倒時，雙手高舉離地。

給指導人員或教練的建議

　　平衡感欠佳的運動員，應從不穿輪鞋開始練習，待平衡感增強後，再穿上輪鞋訓練。如果運動員穿著輪鞋，這項技能項目最好在地毯上執行，因地毯能減少輪子滑動。如果運動員無法從單足跪姿站立起來，指導人員可將輪鞋固定於地板上，增加穩定性。如果以上協助仍不足夠，可利用固定的長凳或短凳，讓選手扶著凳子起身，不要伸手去扶他人。

WATCH VIDEO

踏步

技能進展

運動員可以做到	從未	偶爾	時常
穿著輪鞋直立	☐	☐	☐
延伸雙臂接近腰部位置	☐	☐	☐
不失去平衡下，舉起一隻腳再放下	☐	☐	☐
不失去平衡下，舉起另一隻腳再放下	☐	☐	☐
總計			

教導技能

- 雙臂往兩側延伸至腰際高度，貌似飛機雙翼。
- 原地踏步，抬起一隻腳再放下，之後左右腳輪流。
- 如果原地踏步可保持平衡，接著緩慢往前踏步。
- 要求良好姿勢，而非速度。

給指導人員或教練的建議

　　平衡感欠佳的運動員，可透過以下方式協助訓練：在地毯上練習，避免輪子滾動；把輪鞋的輪子鎖緊，使其滾動速度減弱或停滯；踏步時利用輔助器，例如：助行器或有輪子的助行器；或踏步時一邊推著賣場推車或輪椅前進。運動員要確實做到「踏步」，整隻腳平放於地面，而非從腳跟到腳趾滑行「走路」。

WATCH VIDEO

腳尖煞車

技能進展

運動員可以做到	從未	偶爾	時常
雙腳輪流踏步	☐	☐	☐
清楚分辨輪鞋上的腳尖煞車和足跟煞車（heel brake）	☐	☐	☐
在地板上使用腳尖煞車或足跟煞車，不失去平衡	☐	☐	☐
總計			

教導技能

- 站立在地上，以腳尖煞車或足跟煞車摩擦地面。
- 練習踏步，如有需要，可扶著牆面或欄杆扶手。
- 聽到「停」的指令，利用一隻腳上的腳尖煞車或足跟煞車碰地。

給指導人員或教練的建議

　　此技能需要多次練習才能熟練，並且運動員滑行速度愈快，愈難達到煞車停止。可利用紅燈綠燈，或是音樂停止則煞車的遊戲來練習。

WATCH VIDEO

前進葫蘆型

技能進展

運動員可以做到	從未	偶爾	時常
輪滑鞋上的輪子自由滾動下，可保持平衡踏步	☐	☐	☐
總計			

教導技能

- 身體垂直站立，雙臂延伸如飛機雙翼狀。
- 雙腳足跟碰觸，雙腳腳趾分開，呈英文字 V 的形狀。
- 膝蓋彎曲。
- 雙腳往外滑行。
- 收回雙腳至原姿勢。
- 重複以上步驟。
- 保持雙腳不離地。

給指導人員或教練的建議

　　雙腳滑行長度只需至肩膀寬，輪鞋的輪子若被鎖緊，運動員則無法執行此技能。如果運動員的行進路線是圓形而非直線，代表其中一隻腳出力較多，圓圈的弧形會往出力較少的那隻腳傾斜。

WATCH VIDEO

單腳推刃滑行（單腳平衡滑行）

技能進展

運動員可以做到	從未	偶爾	時常
輪滑鞋上的輪子自由滾動下，可保持平衡踏步	☐	☐	☐
可做到前進葫蘆型	☐	☐	☐
總計			

教導技能

- 全體站成一個大圓，面對逆時針方向。
- 身體垂直站立，雙臂延展成飛機雙翼狀。
- 執行 3 次前進葫蘆型，沿著大圓前進。
- 以右腳推刃推行 3 次。
- 左腳在地面保持平衡滑行。
- 每次推動間隔之間，左腳平衡時間漸漸拉長。
- 全體轉向，面對順時針方向。
- 重複以上動作，改以左腳推刃推行，以右腳保持平衡滑行。

給指導人員或教練的建議

　　練習時圓圈愈小，圓弧角度則愈窄（輪子滑動的曲線），運動員所需技能也愈高。請從大圓圈開始練習，隨著運動員技能提高，可使用基本圖形的圓圈作為練習。每次滑行的力量來自單腳向下和向後推動離開地板的動力。當腳推動時，會繞著靠內側的前輪稍微旋轉。

跨步或滑步

技能進展

運動員可以做到	從未	偶爾	時常
以左腳滑行	☐	☐	☐
以右腳滑行	☐	☐	☐
總計			

教導技能

- 運用溜冰場全部範圍。
- 全體面向逆時針方向。
- 繞著溜冰場周圍踏步或以前進葫蘆型滑行。
- 輕鬆滑行，雙腳同時在地。
- 抬起其中一隻腳，往身體後方延伸。
- 抬起的腳從後方收回地面，呈雙腳並行姿勢（兩腳平行）。
- 抬起另外一隻腳，往身體後方延伸。
- 收回腳，呈雙腳並行姿勢。
- 重複以上動作，左右腳輪流。

給指導人員或教練的建議

　　有些運動員前進葫蘆型或轉換滑步的學習速度很快，有些運動員可能覺得前進葫蘆型有難度，但可從踏步自然轉換到滑步。重點在於重複且注重良好姿勢—身體打直，雙臂向外延伸，單腳離開地面時確實延伸。

WATCH VIDEO

30 公尺直線競速

技能進展

運動員可以做到	從未	偶爾	時常
無論是否使用輔助工具，已可獨立穿著輪滑鞋踏步或滑行。	☐	☐	☐
總計			

教導技能

- 踏步
- 前進葫蘆型
- 跨步或滑步

融合以上技能進行輪滑競速

　　以膠帶或噴漆標記起跑線及相距 30 公尺的終點線，安排運動員在起跑線這一側，以腳尖煞車或足跟煞車停住、站立不動，聽見「開始」的指令後，鼓勵運動員用踏步、前進葫蘆型或滑步，直到抵達終點線，體驗結束。

給指導人員或教練的建議

　　請先以口頭下達指令練習，再使用口哨。如果運動員未來要參加錦標賽，則一定要使用發令槍練習，並起跑線上同時要有多名選手。經常為選手計時，並讓他們知道進步幅度，如此有助於提升動機。如果某運動員可在 15 秒內完成 30 公尺競速，表示這名選手速度太快，恐怕無法在標準場地上安全煞車，應當安排這位選手參加 100 公尺、300 公尺、500 公尺或 1000 公尺競速。

30 公尺障礙賽

技能進展

運動員可以做到	從未	偶爾	時常
無論是否使用輔助工具，已可獨立穿著輪滑鞋踏步或滑行。	☐	☐	☐
理解以下概念：從一連串的角錐一側滑行到另一側	☐	☐	☐
總計			

教導技能

- 踏步
- 前進葫蘆型
- 跨步或滑步

融合以上技能進行障礙賽

　　利用 30 公尺競速的起始線和終點線，中間每 5 公尺擺放一個角錐。下達指令「開始」後，運動員從第一個角錐的一側，滑行到另一側，再接著往第二個角錐前進，依此類推，運動員可從角錐任一側開始。一開始，運動員可能需要跟著教練走過全程，之後只需口頭提示，到最後可以不用提示，自行完成該技能。

給指導人員或教練的建議

　　訓練剛開始，應當先以口頭指令練習，之後使用口哨，如果運動員將來會參加賽事，最後可用發令槍練習。此類障礙賽，一次只有一位運動員在場上，並允許使用輔助器材。如果運動員在角錐換邊滑行上有困難，可在地板上用膠帶貼出輔助線練習。如果某運動員可在 15 秒內完成 30 公尺競速，表示這名選手速度太快，恐怕無法在標準場地上安全煞車，應當安排這位選手參加 100 公尺、300 公尺、500 公尺或 1000 公尺的比賽。如果運動員錯過一個角錐，則在最後完成時間多加 1 秒鐘。

WATCH VIDEO

競速輪滑技能
預備賽道

請參考本手冊「設施」單元，以及其中各項設施標準。如果溜冰場地空間不足容納100公尺賽道，則依照比例縮短賽道尺寸和長度，意即：即使賽道總長只有75公尺或90公尺，仍然保持滑行一次或三次，依此類推。

如果您在溜冰場安排賽道上需要協助，請聯繫美國業餘輪滑協會（USAC/RS），告知對方場地尺寸（可參考「輪滑相關組織」單元，找到協會的地址和聯絡電話）。

技能進展－賽道競賽—100、300、500、1000公尺

運動員可以做到	從未	偶爾	時常
雙腳能以前進葫蘆型滑行或以滑步滑行至少100公尺	☐	☐	☐
能做出T字型起跑姿勢	☐	☐	☐
能以逆時針方向在溜冰場內轉彎	☐	☐	☐
總計			

100公尺	300公尺	500公尺
WATCH VIDEO	WATCH VIDEO	WATCH VIDEO

教導技能

四輪輪滑選手預備站姿

- 站在預備線之後（起跑線之後的線，非必要）。
- 聽到指令「各就各位」，移動至起跑線後。
- 雙腳成 T 字型，一腳在前，一腳在後，雙腳垂直，或以腳尖煞車或足跟煞車抵住地板。
- 聽到指令「預備」，屈膝前傾。
- 一隻手臂往前，另一隻往後。
- 以右腳開始滑行，左手臂往前；再換左腳滑行，右手臂往前。
- 槍聲響起後，以後腳或足跟煞車或腳尖煞車觸地。

蹲踞式起跑預備姿勢

- 唯有穿著傳統四輪輪滑鞋且配有較大的腳尖煞車者適用此預備姿勢，尤其是穿著低鞋面或競速專用鞋，更容易做到此姿勢。
- 從預備線開始。
- 「各就各位」指令下達後，前往起跑線後。
- 以單腳、單膝和雙手指尖保持平衡。
- 聽到「預備」指令後，抬起膝蓋以腳尖煞車抵住地板。
- 鳴槍後，腳尖煞車離地。

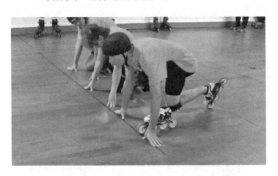

WATCH VIDEO

各就各位	預備	開始

直排輪輪滑選手預備姿勢

- 從預備線開始。
- 「各就各位」指令下達後,前往起跑線後。
- 雙腳保持與起跑線平行,與肩同寬。
- 「預備」指令下達後,身體往後轉動,重量放在後腳。
- 鳴槍後,身體往前轉動,前腳推動滑行。

腳尖煞車行走

- 穿著傳統四輪競速輪滑鞋,並且較強壯的運動員可學習此技能。
- 雙腳都踩在腳尖煞車上站立。
- 以腳尖煞車往前行走。
- 練習慢慢走 4-6 步。
- 再練習一次,速度加快。

鴨子走路

- 較強壯的運動員可學習此技能。
- 雙腳成 V 字型站立，足跟併攏，雙腳腳尖分開。
- 以此姿勢走路。
- 練習慢慢走 4-6 步。
- 再練習一次，速度加快。

WATCH VIDEO

快速滑行維持姿勢

- 雙腳與肩同寬站立。
- 屈膝。
- 腰部以上往前傾。
- 雙手置於膝蓋上。

揮動雙臂

- 在快速滑行姿勢下，一手往身體前延伸，另一手往後。
- 聽見指令「交換」，交換雙臂前後位置。
- 再次下「交換」指令，重複上述動作，跟上節奏。
- 先從靜止狀態練習。
- 加上滑步。

- 右腳落地，同時左手臂往前；依此類推。
- 滑行時候，練習雙臂交換位置揮動。
- 脫下輪鞋後行走，再次練習雙臂揮動。

交叉步過彎

- 以快速滑行姿勢站立。
- 舉起右腳跨過左腳。
- 延伸左腳到身後，再放到右腳旁。
- 重複以上動作，運動員全體呈直線往左移動。
- 練習穩定站立。
- 練習繞圈滑行。
- 加上雙臂揮動，右腳落地時，左手臂往前。

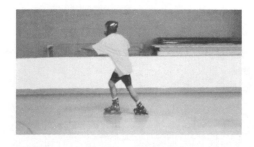

WATCH
VIDEO

直線目標

- 對準直線通道上，角錐 1 對面的右側隔板某一點。
- 往隔板方向滑行，而非往地板標示滑行。
- 為了幫助運動員學習，練習時可將角錐放得更靠近隔板方向，或是請一人站在角錐與隔板之間，形成通道，使運動員滑行此通道。
- 請參見賽道圖表。

轉彎預備動作

- 保持快速滑行姿勢，雙腳站立。
- 延展雙臂。
- 在轉彎處，扭轉上半身，臉面向左側。
- 先練習站穩。
- 練習雙腳穩定滑行。
- 使用此預備動作，作為「直線目標」到「交叉步過彎」的過度動作。

超越其他競速選手

- 在賽道上以一直線或一群人進行滑行練習。
- 第二位運動員從內側超越第一位運動員。
- 第三位超越第二位；第四位超越第三位。
- 請記得，如果某位運動員速度夠快，較慢的運動員必須禮讓其通行。
- 多多練習超越他人和被人超越。

WATCH VIDEO

融合以上技能進行競速比賽

　　從直線目標開始，運動員首先以隔板為前進目標，滑行時以雙腳輪流滑步並揮動雙臂。準備過彎時，進入預備動作，再以 3-4 次穩健的交叉步過彎，重複以上步驟。穿著傳統四輪輪滑鞋且較為強壯的選手，可直接進行「腳尖煞車」行走，緊接著「鴨子走路」，再完成第一次直線目標。

30 公尺 直線競速	30 公尺 障礙賽	100 公尺 競速	300 公尺 競速	500 公尺 競速
WATCH VIDEO	WATCH VIDEO	WATCH VIDEO	WATCH VIDEO	WATCH VIDEO

競速輪滑的計時

在競速輪滑競賽中,當第一位選手越過第一個直線目標終點線時,所有計時員同時開始計時。每位計時員根據所指派的選手,在最後一圈抵達終點線時停錶,需準確計時的預賽也可以此方式進行。計時賽中,無論選手單獨滑行,或隨機出發,每位記時員根據所指派的選手,跨越起跑線時開始按錶,並於該選手最後一圈抵達終點線時停表。

給指導人員或教練的建議

運動員每周都需要練習起跑、揮動雙臂、交叉步,並將以上技能融合完成競賽。長距離輪滑選手需特別鍛鍊其毅力和耐力,至於如何選擇合適的競賽距離,以下為特殊奧林匹克運動會錦標賽常見的比賽距離範圍:

100 公尺- 0:12-2:00

300 公尺- 0:35-2:30

500 公尺- 1:00-3:00

1000 公尺- 2:15-3:30

競速接力賽－ 2x100、2x200、4x100 公尺

技能進展

運動員可以做到	從未	偶爾	時常
可完成 100 公尺賽道上的競速比賽。	☐	☐	☐
可以順利完成接力動作。	☐	☐	☐
從接力預備區移動至賽道上。	☐	☐	☐
總計			

教導技能

交棒後離開賽道（第一位輪滑選手）

- 觀賞接力賽示範。
- 跟著示範人員從開始到完成第一圈、越過角錐 1。
- 往外滑行離開賽道，但仍停留在場內。
- 沒有示範人員帶領下，嘗試完成系列動作。

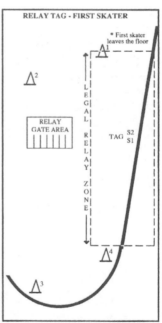

從接力區移動至賽道（第二位輪滑選手）

- 觀賞接力賽示範。
- 從賽道內側的接力預備區開始，越過起跑線／終點線。
- 跟著示範人員，從預備區移動到角錐 1 和角錐 4 之間的接力區。
- 自行完成以上動作。
- 示範人員滑行第一圈，第二位選手在聽見指令後，從預備區移動到接力區。
- 練習在恰當的時間點自行從預備區離開。

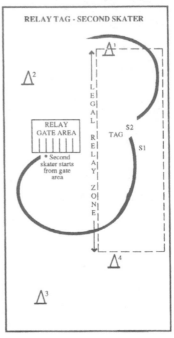

接力賽交棒

- 所有隊員在預備區排成一直線。
- 第二位選手站在第一位選手之前，手往後伸。
- 第一位選手伸手觸摸隊友的手，交棒。
- 第一位選手回到起跑點；第二位選手留在預備區。
- 請示範隊先做一次交棒流程。
- 選手練習獨立交棒。

WATCH
VIDEO

運用以上技能進行接力賽

先由示範隊伍在運動員身旁完成整場比賽流程，第二次僅使用口頭指令幫助運動員，一旦運動員了解所有流程，競賽練習時，愈少指令愈好。

接力賽的計時

任一隊伍中的第一位選手跨越起跑線時，所有計時員開始按錶。個別計時員，依照所指定的隊伍最後一位選手抵達終點線時，停錶。

給指導人員或教練的建議

接力賽很有趣，團體接力總時間為競賽的基礎，所以不同年齡和技能程度的選手也能一起參與。任何可以完成 100 公尺競速的選手，體能上來說就能參加接力賽。若有運動員認為接力賽規則或概念太過複雜，則最好安排其為第一棒。同時間許多隊伍一起練習時，可用不同顏色的臂章或其他記號幫助同隊隊友辨識。為幫助運動員選擇合適的比賽，以下為特殊奧林匹克運動會常見的計時接力賽：

2x100 公尺－ 0:26-1:30

2x200 公尺－ 1:00-3:00

4x100 公尺－ 1:00-3:00

花式輪滑技能

冰舞一級

技能進展

運動員可以做到	從未	偶爾	時常
無論是否使用輔助器，可左右腳交換，做到單腳平衡。	☐	☐	☐
總計			

教導技能

跟上音樂節奏

- 跟著 108 華爾滋的節奏（每分鐘 108 拍）準確打節拍。
- 跟著音樂數一、二、三。
- 扶著牆面站立，跟著音樂，在原地練習三拍滑步。
- 教練可提示，例如「左腳、右腳」或「左二三、右二三」。
- 運動員可跟著教練一起唸出以上口號。
- 練習跟著音樂滑行。

花式輪滑姿勢

- 上半身挺直站立（背部打直）。
- 雙臂向外延伸（高度及腰）。
- 眼睛向前看。
- 滑行的那隻腳，膝蓋微彎。
- 沒有滑行的那隻腳，膝蓋打直，腳趾朝直線伸直。
- 每一步滑行時練習良好姿勢。

與夥伴一起滑行（唯有團體冰舞適用）

- 男女各自分開練習舞步。
- 並肩一起練習舞步，但不牽手。
- 練習牽手練習舞步。
- 練習兩人雙手交錯，或併立背後握手姿勢（Side B position）舞步。
- 請見圖表。

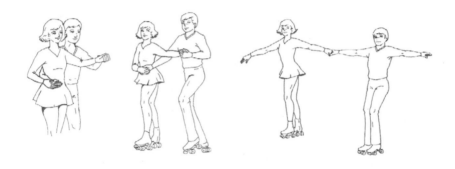

融合以上技能進行初階花式輪滑舞蹈

運動員首先站成 T 字預備動作，任一腳開始滑行。跟著 108 華爾滋音樂的節奏，以三拍為一步，逆時針繞行整個溜冰場。

給指導人員或教練的建議

評估花式輪滑選手的要點是節奏感和姿態，並非速度，所以即使動作很慢的選手，還是可以成功完成花式競賽。重複練習可增強節奏感和良好姿態。要做到無需口頭指示，直接跟上音樂開始舞蹈，需要額外的練習。

基本圖形一級－圖形 1

右腳外刃前進－左腳外刃前進（ROF-LOF）－ 8 字型（賽場內需塗上或用膠帶標記直徑為 6 公尺的 2 個圓圈）。

技能進展

運動員可以做到	從未	偶爾	時常
以左腳滑行至少 2 公尺（6 公尺圓圈圖形）。	☐	☐	☐
以右腳滑行至少 2 公尺（6 公尺圓圈圖形）。	☐	☐	☐
從 T 字起始站姿推動右腳滑行，左腳在後。	☐	☐	☐
總計			

教導技能

T 字起始站姿

- 輪滑鞋上的短軸、長軸彼此交叉。
- 雙腳站成 T 字型，右腳在前，左腳在後，左右腳互相垂直。
- 背部打直。
- 膝蓋彎曲，從左側往右側推動滑行。
- 不要使用腳尖煞車推動地面。

單腳外刃前進半圈

- 右腳以順時針方向滑行，身體略微傾右。
- 重心往外側移動（腳趾小指頭方向），重量放在腳踝和腳上。
- 此時腳會跟著一個圓弧形走，稱之為右腳外刃前進。
- 換左腳重複以上動作。
- 訓練目標是推動一次即可滑行整個圓圈圖形，但運動員可以推動滑行好幾次，直到熟練此技能。

WATCH
VIDEO

換腳起跳

- 以右腳外刃滑行圓圈半圈時，左腳擺至身體前方。
- 跟著輪滑鞋長軸方向，膝蓋彎曲，左腳直接放到右腳之前（雙腳看起來像兩輛火車前後相連）。
- 左腳落地後，以右腳大拇指為軸心，雙腳形成 T 字型站姿。
- 推動身體，以左腳外刃滑行。
- 改成由左腳先、右腳後，練習以上順序。

融合以上技能，進行基本圖形 1

運動員以右腳滑行 1 圈，再以左腳滑行 1 圈，重複以上動作，如此滑行 4 圈完成該指定圖形兩次，稱作雙重重複。

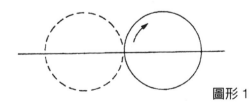

圖形 1

給指導人員和教練的建議

請在圓圈圖形上方練習各項技能，因此運動員可了解整體的圖形。不使用腳尖煞車，但多次推動身體，比起使用腳尖煞車一次大力推動，前者較好。滑行超過圖形 1 指定次數並不扣分，所以盡可能鼓勵無法數四圈的運動員繼續滑行，直到有人喊停。非滑行的腳需於起跳後，從身體後側轉移到身體前側，預備下一次起跳。身體旋轉的時間點不強制，但通常會在圓圈圖形路線的中間點進行。

個人花式一級競賽

技能進展

運動員可以做到	從未	偶爾	時常
以下列出 10 項技能中，可做到其中 6 項。	☐	☐	☐
總計			

教導技能

> 以腳尖煞車停止
>
> 前進葫蘆型
>
> 換腳滑行
>
> 單腳外刃前進半圈

雙腳前進直線滑行

- 以兩三步前進葫蘆型或踏步開始滑行。
- 雙腳平行在地
- 暫停一下，以雙腳往前滑動。

WATCH VIDEO

後退葫蘆型

- 雙腳腳趾併攏、腳跟分開，呈 V 字型。
- 背部打直、雙臂舉起、膝蓋彎曲。
- 雙腳往外推至與肩同寬。
- 再把雙腳併攏。
- 重複以上步驟。

WATCH VIDEO

雙腳後退直線滑行

- 先以後退葫蘆型滑兩至三步，或是推動牆面作助力。
- 雙腳呈平行姿勢。
- 暫停一下，以雙腳往後滑行。

單腳內刃前進半圈

- 身體不傾斜，以右腳單腳逆時針滑行。
- 重心往內側移動（腳趾大拇指方向），重量放在腳踝和腳上。
- 此時腳會跟著一個圓弧形走，稱之為右腳內刃前進。
- 換左腳重複以上動作。
- 對多數運動員來說，單腳內刃前進比外刃前進困難。

WATCH
VIDEO

單腳平刃或壓刃後退滑行

- 先以後退葫蘆型滑兩至三步。
- 雙腳呈平行。
- 伸起一隻腳擺在身體前（以行進方向來説，伸起的腳在最後）。
- 平刃則呈直線後退，壓刃則呈弧形。
- 技能純熟後，從左腳轉換右腳向後滑行。

WATCH
VIDEO

前進交叉

- 面向牆壁,如有需要則扶著牆面。
- 以左腳平衡。
- 舉起右腳,往前交叉放在左腳旁。
- 左腳往後延伸,回到「平行姿勢」,與右腳平行。
- 扶著牆重複以上步驟,左腳站立,右腳交叉,左腳回到平行姿勢。
- 原地練習以上步驟,不扶著牆面。
- 以逆時針滑行,練習以上步驟。
- 技能純熟後,以左腳跨過右腳交叉,練習以上步驟。

後退交叉

- 面向牆壁,如有需要則扶著牆面。
- 以左腳平衡。
- 舉起右腳,往後交叉放在左腳旁。
- 舉起左腳回到「平行姿勢」,與右腳平行。
- 重複以上動作
- 以逆時針滑行,練習以上系列動作,左腳起步、右腳向後交叉。
- 熟悉技能後,練習以上動作,換成左腳向後交叉右腳。
- 對多數輪滑運動員來說,後退交叉比前進交叉困難。

融合以上技能，進行初級個人花式項目表演

花式輪滑運動員依據教練所選音樂，音樂時長不超過 90 秒鐘，進行至少以上六項技能動作。音樂可以是純音樂或有人聲伴唱，必須是運動員喜歡且能配合其花式輪滑程度，根據音樂，無論是古典或現代，安排六項或更多技能為一系列重點動作。運動員使用整體溜冰場空間、以順時針和逆時針方向滑行，可得更高的分數；運動員可以呈現其他不在一級花式清單內的動作，但不予加分。

花式一級項目動作範例

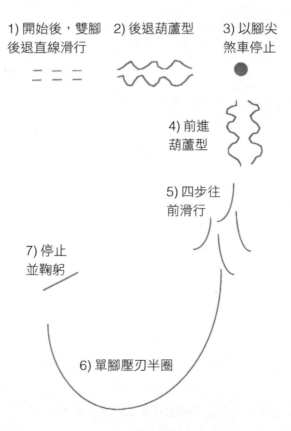

1) 開始後，雙腳後退直線滑行

2) 後退葫蘆型

3) 以腳尖煞車停止

4) 前進葫蘆型

5) 四步往前滑行

6) 單腳壓刃半圈

7) 停止並鞠躬

給指導人員或教練的建議

　　請挑選運動員最可能熟練的六項技能動作，並在教導之前就先設計好系列動作。教導各項技能時，使用與最後表演相同的定點，等到所有項目都準備齊全後，運動員會較容易記得動作順序和執行動作定點。

冰舞二級－ Glide Waltz 樂曲指定動作

技能進展

運動員可以做到	從未	偶爾	時常
完成「左腳－併步－左腳」一系列動作。	☐	☐	☐
完成「右腳－併步－右腳」一系列動作。	☐	☐	☐
跟上 108 華爾滋音樂的節奏。	☐	☐	☐
正確記得舞步順序。	☐	☐	☐
總計			

教導技能

左腳快併步

- 扶著牆面或欄杆站穩。
- 教導一系列四步動作（拍數：2－1－3－3）：左 2 拍、右 1 拍，同時左腳伸直舉起呈快併步姿勢、左 3 拍、右 3 拍。
- 一邊滑步一邊唸出：「左腳－併步－左腳－右腳」或「左 2 －併步－左 23 －右 23」。
- 扶著牆面、跟著音樂練習。
- 逆時針方向滑行練習以上動作。
- 跟著音樂拍子練習以上動作。

右腳快併步

- 扶著牆面或欄杆站穩。
- 教導一系列四步動作（拍數：2－1－3－3）：右 2 拍、左 1 拍，同時右腳伸直舉起呈快併步姿勢、右 3 拍、左 3 拍。
- 一邊滑步一邊唸出：「右腳－併步－右腳－左腳」或「右 2－併步－右 23－左 23」。
- 扶著牆面、跟著音樂練習。
- 逆時針方向滑行練習以上動作。
- 跟著音樂拍子練習以上動作。

融合以上技能進行 Glide Waltz 樂曲動作

請先示範舞步，開始時以四步三拍子滑步往直線目標前進，接著於場地轉角處（corner），做出兩組左腳快併步（left-chassé），往直線目標中途接近中心弧形上，做出一組右腳快併步（right-chassé），先陪同運動員練習所有舞步，讓運動員跟著你做出動作，加上音樂讓運動員再次跟著你，第一個系列動作都熟悉後，再加上第二個、第三個。

給指導人員或教練的建議

循環不斷練習，並跟著有經驗的輪滑選手重複跳一樣的舞步，是唯一習得系列動作和地板圖形的方法。要與夥伴一起跳這支舞的運動員，必須先熟練獨舞。

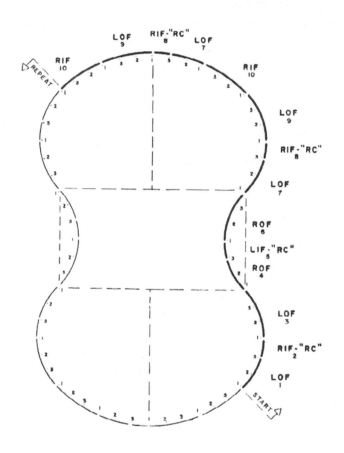

1LOF：左腳外刃前進　　　　6ROF：右腳外刃前進

2RIF-RC：右腳內刃前進、快併步　　7LOF：左腳外刃前進

3LOF：左腳外刃前進　　　　8RIF-RC：右腳內刃前進、快併步

4ROF：右腳外刃前進　　　　9LOF：左腳外刃前進

5LIF-RC：左腳內刃前進、快併步　　10RIF：右腳內刃前進

基本圖形二級－圖形 1B：

左腳外刃前進半圈轉內刃前進半圈－右腳外刃前進半圈轉內刃
前進半圈，變化 8 字形

技能進展

運動員可以做到	從未	偶爾	時常
以 T 字起始站姿開始。	☐	☐	☐
可做到左右腳外刃前進。	☐	☐	☐
可做到左右腳內刃前進。	☐	☐	☐
可做到換腳起跳	☐	☐	☐
能從外刃前進轉換成內刃前進。	☐	☐	☐
總計			

教導技能

T 字起始姿勢

請見下方圖形 1

外刃前進

請見下方圖形 1

換腳起跳

請見下方圖形 1

內刃前進

外刃、內刃轉換

- 逆時針方向，以左腳外刃前進半圈。
- 沿著輪滑鞋長軸方向，將重心從外側移至內側（腳趾的小指頭到大拇指）。
- 換滑行另一個圓圈，以順時針方向，左腳內刃前進。
- 待以上技能熟練後，練習從右腳外刃前進，轉換至右腳內刃前進。

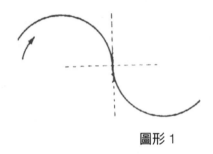

圖形 1

融合以上技能，做出指定圖形 1B

運動員站在圓圈圖形長軸與短軸交接處，使兩個完整圓圈圖形在運動員左側。此指定圖形動作從 T 字站立姿勢開始，接著是左腳外刃前進半圈，換左腳內刃前進半圈。之後運動員換腳起跳，以右腳外刃前進滑行半圈，再以右腳內刃前進完成最後的半圈。重複以上系列動作，左腳外刃－左腳內刃－右腳外刃－右腳內刃，完成雙重重複動作。

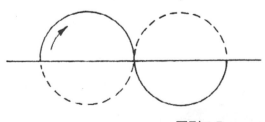

圖形 1 B

給指導人員或教練的建議

　　大多數運動員會感覺某一隻腳內刃或外刃前進較為困難,有可能難度高到無法單腳進行,這時候不要退回基本圖形一級,繼續針對二級努力,漸漸加強運動員覺得困難的單腳內刃或外刃。務必維持良好姿態,所以請鼓勵運動員在不改變身體姿態前提下,繼續努力做到難度較高的動作。非滑行的腳需於起跳後,從身體後側轉移到身體前側,預備下一次起跳。身體旋轉的時間點不強制,但通常會在第一個半圈結束前進行。

個人花式二級

技能進展

運動員可以做到	從未	偶爾	時常
熟練個人花式一級動作。	☐	☐	☐
可以做到以下十項技能，其中七項。	☐	☐	☐
總計			

教導技能

單腳半蹲滑行

- 雙腳滑行，呈平行姿勢（and position）。
- 膝蓋彎曲蹲下，臀部位置至少要和膝蓋一樣低。
- 往前延伸任一隻腿。
- 如果有幫助，可用手抓住延伸出去的腿。
- 滑行至少 5 公尺。
- 收回延伸的腿，腳落地，站立起來。

阿爾卑式或飛燕滑行

- 雙腳滑行，呈平行姿勢。
- 從腰部位置，身體往前彎曲。
- 舉起任一隻腳，身體拱起，舉起的腳與上半身和地板平行，並垂直滑行的腳。
- 阿爾卑式可前滑或後滑，也可平滑或壓刃（有時候也稱為螺旋 spiral）。

兔跳

- 以右腳往前滑行，舉起左腳在身體前。
- 右腳跳起。
- 首先以左腳腳尖煞車落地，緊接著右腳立即落地。
- 兔跳動作可以左腳先，也可以右腳先。
- 兔跳雖然動作上簡單，但概念困難，無法拆解成小步驟來教學。運動員多半只能藉由模仿來學習此技能。

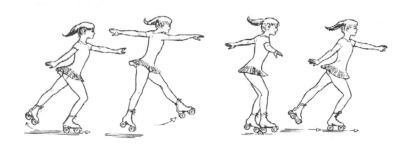

雙腳前進跳轉半圈

- 靠牆練習，右手臂在前，左手臂在後。
- 膝蓋彎曲，雙腳跳起。
- 雙腳落地，膝蓋保持彈性。
- 雙臂保持原本姿勢，再跳一次。
- 腰部以下逆時針旋轉，反方向落地。
- 練習此跳轉。
- 此跳轉動作，也可以順時針方向旋轉。

蟹步

- 面向扶著牆壁或欄杆。
- 以右腳站立,腳與牆面平行。
- 把左腳腳跟靠近右腳腳跟,身體向外開展。
- 以右腳滑行,右手臂在前。
- 左腳落地,兩腳腳跟併排。
- 雙腳平行側滑。
- 蟹步動作也可從左腳開始。
- 此技能需要身體柔軟度。

摩洛克轉體

- 以左腳向前滑行。
- 右腳放下,雙腳腳跟併排(蟹步姿勢)。
- 左腳抬起,放在右腳旁,往後滑行。
 - 摩洛克轉體可由左腳或右腳開始,也可以內刃前滑轉內刃後滑,或外刃前滑轉外刃後滑。

摩洛克跳躍

- 以右腳向前滑行（此動作可由任一腳開始）。
- 從右腳跳到左腳，雙腳腳跟併排（蟹步）。
- 反方向落地。

後退剪冰

- 後退葫蘆型（backward scissors）逆時針方向滑行繞圈。
- 左手舉起至身前，右手在身後。
- 向右手行進方向看去。
- 開始葫蘆型滑行，雙腳分開。
- 右腳放到左腳後，呈交叉步。
- 舉起右腳，放回左腳旁。
- 再次把右腳放到左腳後，呈交叉步。
- 重複以上動作。
- 剪冰動作也可以順時針方向，左腳放到右腳之後。
- 剪冰能產生許多動力。

雙腳旋轉

- 雙腳與肩同寬站立。
- 向右轉動身體。
- 身體往左邊拉回，產生逆時針旋轉。
- 重複以上動作，做到三組完整的旋轉。
- 下壓右腳腳跟及左腳腳趾。
- 順時針旋轉，則是以左腳腳跟及右腳腳趾為軸心。

單腳旋轉

- 先從雙腳旋轉開始。
- 選一隻腳離地，膝蓋彎曲，使舉起的腳靠近站立腳。
- 練習完成三次旋轉。
- 運動員還未熟練該技能前，可能在旋轉過程中，須多次放下和舉起單腳。

T 字煞車

- 以右腳滑行。
- 延伸左腿到右腳後。
- 在地板上拖曳左腳內刃輪子，使其與右腳垂直，形成 T 字。
- 加壓左腳，以此拖慢、停止右腳。
- 以左腳滑行，右腳拖曳，練習 T 字煞車。
- 此技能雖容易形容，但較難駕馭。
- T 字煞車可由任一腳開始。

融合以上技能，進行個人花式二級動作

　　教練選擇不超過 2 分鐘長的音樂，並安排選手要做出的 7 個動作。選手依據教練設計的順序並跟著音樂做出。音樂可以是古典、超現代，也可以包含人聲。運動員使用整體溜冰場空間、以逆時針方向滑行，可得更高的分數；運動員可以呈現其他不在花式二級清單內的動作，但不予加分。

給指導人員或教練的建議

　　請在教導各項技能之前，先行設計好系列動作，並教導過程中，使用與最後表演相同的定點。請選擇運動員喜歡且跟得上的音樂。

個人花式二級動作範例

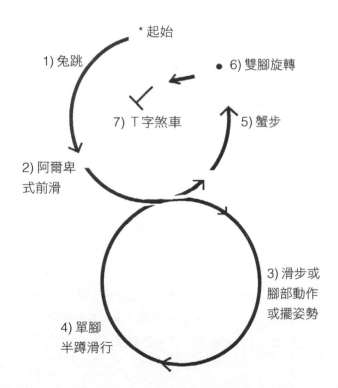

冰舞三級－ Skater's March 樂曲指定動作

技能進展

運動員可以做到	從未	偶爾	時常
完成右腳在身前交叉。	☐	☐	☐
完成左腳在身後交叉。	☐	☐	☐
完成快速前滑。	☐	☐	☐
熟練右腳外側前擺動作。	☐	☐	☐
跟上 100 進行曲的節奏。	☐	☐	☐
總計			

教導技能

前進交叉
個人花式一級動作。

後退交叉
個人花式一級動作。

以前進交叉快速前滑

- 扶著牆面或欄杆,熟悉以下步驟:左腳一拍右腳一拍、左腳兩拍、右腳兩拍向前交叉。
- 可說出口令「左、右、左、交叉」或「左、右、左二、交叉二」,跟著 100 進行曲（100 March）音樂,扶著牆面練習動作。
- 先練習沒有音樂之下,以逆時針方向滑行做出系列動作。
- 跟著 100 進行曲（100 March）音樂做出系列動作。

右腳外側前擺

- 扶著牆面或欄杆。
- 以右腳保持平衡。
- 擺動左腳,從身後到身前。
- 保持揮動的腳伸直、腳趾指向行進方向。
- 擺動如鐘擺的動作,往前擺動的高度與身後擺動高度相同。
- 以四拍練習,第二拍往後擺動,第三拍往前,第四拍回到平行姿勢。
- 跟著 100 進行曲音樂,扶著牆面練習。
- 跟著 100 進行曲音樂,滑行練習。

融合以上技能,執行舞曲 Skater's March 動作。

先示範整支舞蹈,從四次兩拍滑步前往直線目標開始,接著在轉彎處,做出兩組前進交叉快速滑行,以及一組直線系列動作(左-右-左-身前交叉-身後交叉-前擺)。請帶著運動員一步一步做,讓運動員跟著教練每一個動作,再加上音樂,讓運動員跟著再做一次。第一個動作熟悉後,再依序加上第二、第三個動作。

給指導人員或教練的建議

請放緩腳步教導整組動作,每周除教導新技能外,要同時不斷練習之前學會的技能。嘗試冰舞前,請先於每周示範並帶領運動員熟悉舞步。欲與夥伴共舞者,須先熟悉獨舞。

舞曲 Skater's March 示範動作

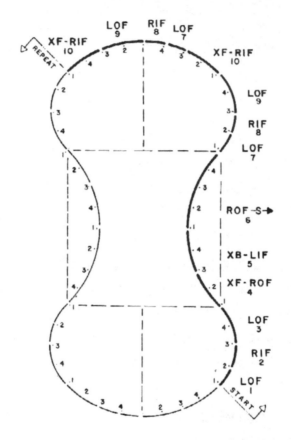

Start：開始

1LOF：左腳外刃前進

2RIF：右腳內刃前進

3LOF：左腳外刃前滑

4XF-ROF：前進交叉右腳外刃前進

5XB-LIF：後退交叉左腳內刃前進

6ROF-S：右腳外刃前進前擺

7LOF：左腳外刃前進

8RIF：右腳內刃前進

9LOF：左腳外刃前進

10XF-RIF：前進交叉右腳外刃前進

7LOF：左腳外刃前進

8RIF：右腳內刃前進

9LOF：左腳外刃前進

10XF-RIF：前進交叉右腳外刃前進

Repeat：重複

基本圖形三級－圖形 5A：

右腳外刃前進半圈轉內刃前進一圈，換左腳外刃前進半圈轉內刃前進一圈－ S 形

技能進展

運動員可以做到	從未	偶爾	時常
完成 T 字起始站姿。	☐	☐	☐
完成雙腳外刃。	☐	☐	☐
完成雙腳內刃。	☐	☐	☐
完成右腳外刃轉內刃。	☐	☐	☐
完成左腳內刃轉外刃。	☐	☐	☐
完成換腳起跳	☐	☐	☐
總計			

T 字起始站姿

外刃

換腳起跳

內刃

內外刃轉換

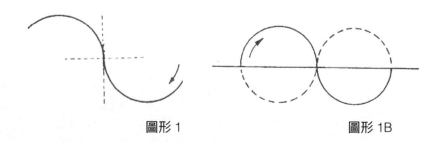

圖形 1 圖形 1B

融合以上技能，做出基本圖形 5A 動作

　　做該動作的輪滑運動員需要相連三個圓圈圖形，從兩個圓圈相切點開始。首先大力推進，以右腳外刃前進半圈，換另一個圓圈，以右腳內刃前進整個圓圈。接著換左腳內刃前進半圈，再換下一個圓圈，以左腳外刃前進整個圓圈。重複以上步驟，右腳外刃轉內刃，再換左腳內刃轉外刃，完成兩遍動作。

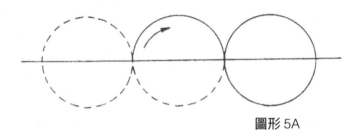

圖形 5A

給指導人員或教練的建議

　　雖然做出指定圖形 S 型並不需要新技能，但運動員需具備強大推進力才能做到。重複練習 T 字起始站姿很重要，非滑行的腳需於起跳時，從身體後側轉移到身體前側，預備下一次起跳。身體旋轉的時間點不強制，但通常會在第一個半圈結束前、起跳後進行。

個人花式三級

技能進展

運動員可以做到	從未	偶爾	時常
已熟練個人花式二級動作技能。	☐	☐	☐
能完成以下旋轉動作，其中三項。	☐	☐	☐
能完成以下跳躍動作，其中五項。	☐	☐	☐
總計			

教導技能

兔跳

個人花式二級動作。

摩洛克跳躍

個人花式二級動作。

雙腳旋轉

個人花式二級動作。

單腳直立旋轉

請參考個人花式二級動作—單腳旋轉，依照以下解釋執行動作，單腳旋轉可以是內刃前進或內刃退後（逆時針方向是右腳內刃前進 RIF 或左腳內刃後退 LIB；順時針方向則是右腳內刃後退 RIB 或左腳內刃前進 LIF），較強壯的運動員也可以選擇以外刃旋轉前進或後退。所有旋轉動作中，運動員應盡力完成至少 3 個轉體，為了有足夠的動力，大部分

運動員會利用輔助的起始動作，如下：

- 以後退剪冰增加動能。
- 以角度較大的外刃，前進一步。
- 拉動非滑行的腿和手臂幫助身體旋轉。

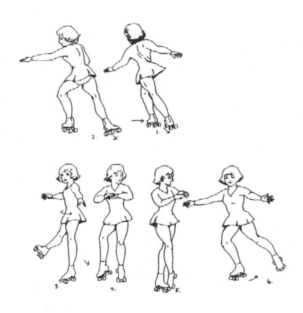

蹲轉

- 蹲轉可使用任何刃旋轉，所謂「蹲」意即：臀部至少要與滑行腳的膝蓋同低。
- 抓住非滑行腿向前伸直，身體可向一側彎折或環抱滑行腿。

燕式旋轉

- 此旋轉動作可使用任何刃，拱起身體呈阿爾卑式姿勢，與地面平行。

換腳直立旋轉

- 以內刃後端旋轉。
- 換腳後，繼續以內刃前端旋轉。
- 每一隻腳完成 3 組轉體。
- 運動員也可選擇從內刃前端開始，再換成內刃後端旋轉。

華爾滋半圈跳躍

- 扶著牆，以左腳外刃前進姿勢站立。
- 右腿往後延伸。
- 右腿往前舉起，膝蓋彎曲（身體姿勢呈英文小寫 h 字型）。
- 左腳跳起，逆時針旋轉半圈，以右腳外側後退姿勢落地。
- 滑行練習此跳躍動作。
- 較習慣順時針跳轉的運動員，則以右腳外側前進姿勢跳起，左腳外側前進姿勢落地。

一圈拖路普點跳

- 右腳外刃後退姿勢起跳。
- 利用左腳腳尖煞車幫助跳躍。
- 逆時針旋轉一個轉體。
- 右腳外刃後退姿勢落地。
- 順時針跳轉的選手，則以左腳外刃退後姿勢起跳，右腳腳尖煞車幫助跳躍，再以左腳外刃退後姿勢落地。
- 在溜冰場上，此動作稱為「後外點冰一周跳」。

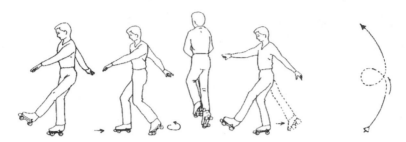

半圈拖路普點跳

- 右腳外刃後退姿勢起跳。
- 利用左腳腳尖煞車幫助跳躍。
- 逆時針旋轉半個轉體。
- 以任一腳尖煞車往前落地，緊接著換腳。
- 順時針跳轉的運動員，以左腳外刃後退姿勢起跳，右腳腳尖協助跳躍。

一圈飛利普跳躍

- 左腳內刃後退姿勢起跳。
- 利用右腳腳尖煞車幫助跳躍。
- 逆時針旋轉一個轉體。
- 右腳外刃後退姿勢落地。
- 順時針跳轉的運動員以右腳內刃後退姿勢起跳，左腳腳尖協助跳躍，再以左腳外刃後退姿勢落地。

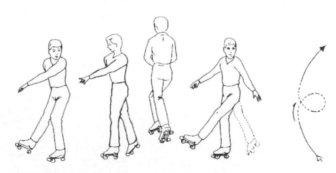

半圈飛利普跳躍

- 左腳內刃後退姿勢起跳。
- 利用右腳腳尖煞車幫助跳躍。
- 逆時針旋轉半個轉體。
- 以任一腳尖煞車往前落地，緊接著換腳。
- 順時針跳轉的運動員，以右腳內刃後退姿勢起跳，
 左腳腳尖協助跳躍。

一圈沙克跳躍

- 左腳內刃後退姿勢起跳。
- 無需使用腳尖煞車輔助。
- 逆時針旋轉一個轉體。
- 右腳外刃後退姿勢落地。
- 順時針跳轉選手以右腳內刃後退姿勢起跳,左腳外刃後退姿勢落地。

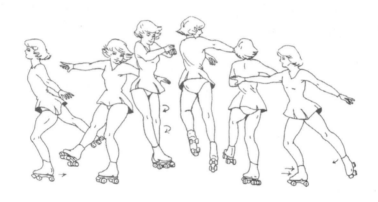

融合兔跳與華爾滋跳躍

- 左腳外刃前進姿勢進行兔跳,右腳腳尖協助,左腳外刃前進姿勢落地,以左腳外刃前進姿勢進行華爾滋跳躍,無需腳趾協助,右腳外刃後退姿勢落地。
- 兩個跳躍動作之間沒有暫停或其他步驟。
- 順時針跳躍的選手,兔跳為右腳外刃前進起跳,右腳外刃前進姿勢落地;華爾滋跳躍為右腳外刃前進起跳,左腳外刃後退姿勢落地。

融合以上技能，進行進階個人花式動作

　　三個旋轉和五個跳躍動作之間，應以一系列舞步串連，此為較簡單的技能，意在表達音樂內涵和表現選手輪滑的能力。初階和中階的動作，例如：交叉步、剪冰、阿爾卑式、蟹步，皆是很好的選擇。使用到完整滑冰場空間，並且做出順時針、逆時針方向的系列舞步，會得到較多分數。請選擇運動員能自在駕馭的 2 分鐘長音樂，留意避開過度強烈或平淡中性、難以表達演繹的音樂。動作確實、技術精確是評分要點，但演出時的姿勢、態度和風格也能增分。

給指導人員或教練的建議

　　個人花式三級的選手，應有許多比賽經驗且熱愛對觀眾表演。到此階段，滑行速度、壓刃、姿態、控制力都很重要，能夠熟練三級動作的運動員，通常也預備好可以參加國家級的賽事。

冰舞四級－舞曲 Siesta Tango

技能進展

運動員可以做到	從未	偶爾	時常
可完成舞曲 Skaters March 動作。	☐	☐	☐
可做到右腳內刃前進 - 左腳內刃後退的摩洛克轉體。	☐	☐	☐
可做到左腳內刃後退 - 右腳內刃前進的摩洛克轉體。	☐	☐	☐
可做到以右腳內刃前進姿勢的後退交叉步。	☐	☐	☐
總計			

教導技能

前進交叉（Cross in Front）

個人花式一級動作。

後退交叉（Cross Behind）

個人花式一級動作，為了完成本舞蹈，請練習左腳內刃退後（LIB）、右腳內刃退後（RIB）的交叉步。

右腳外側前擺

請參考舞曲 Skaters March 單元內容，在這支舞蹈中，運動員要做到六拍子擺動：

- 第一、第二拍，右腳外刃前進，左腿向後伸直。
- 第三、第四拍，右腳外刃前進，左腿往前擺動。
- 第五、第六拍，換成右腳內側前進，左腿向後擺動。

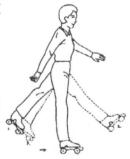

摩洛克轉體（Mohawk Turns）

個人花式二級動作，請特別練習右腳內刃前進至左腳內刃後退的轉體，本支舞蹈新增的技能為一左腳內刃後退至右腳內刃前進的轉體：

- 以右腳外刃後退滑行。
- 以左腳內刃退後姿勢，向右腳交叉。
- 轉動右腳，使雙腳足跟並列，形成右腳內刃前進姿勢。

融合以上技能，進行舞曲 Siesta Tango 動作

請先教導及練習直線目標系列動作，從舞曲 Skaters March 的直線目標動作，加上延伸擺動一左、右、左、前交叉、後交叉、前擺動、後擺動。先滑過轉彎處，再做一次直線目標系列動作，接著加上探戈音樂。現在教導和練習轉彎處的系列動作一左、右、左轉體、右、左、右、左前交叉、右轉體、左、右後交叉。運動員若學會以上系列動作，可在一個圓圈中重複練習，接著加上探戈音樂。兩組動作都熟練後，則加在一起執行，重複練習是關鍵。運動員如要參加團體輪滑，必須可獨立做到這些動作。本支舞蹈的直線目標動作中，男運動員站在反方向，也就是女運動員右側。在摩洛克轉體中，男運動員必須轉換手的位置，在轉彎處保持在團體外側。

給指導人員或教練的建議

如果能觀賞獨舞或團體舞示範，運動員會學得比較快，如果組織內沒有程度高的選手可以做示範，可請他們觀賞影片（USAC ／ RS 花式標準影片有所有舞蹈的細節）。

舞曲 Siesta Tango 動作

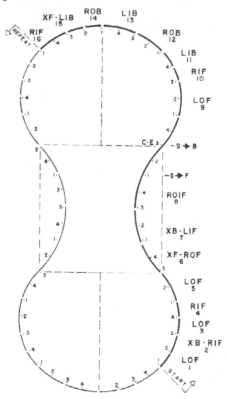

Start：開始
1LOF：左腳外刃前進
2XB-RIF：後退交叉 右腳內刃前進
3LOF：左腳外刃前進
4RIF：右腳內刃前進
5LOF：左腳外刃前進
6XF-ROF：前進交叉 右腳外刃前進
7XB-LIF：退後交叉 左腳內刃前進
8ROIF：右腳外刃轉內刃前進
-S-F：前擺前進

-S-B：前擺後退
9LOF：左腳外刃前進
10RIF：右腳內刃前進
11LIB：左腳內刃後退
12 LOB：左腳外刃後退
13LIB：左腳內刃後退
14LOB：左腳外刃後退
15XF-LIB：前進交叉左腳內刃後退
16RIF：右腳內刃前進
Repeat：重複

基本圖形四級－圖形 7：

右腳外刃前進－左腳外刃前進－轉三

技能進展

運動員可以做到	從未	偶爾	時常
可完成基本圖形 1。	☐	☐	☐
以左腳內刃後退滑行半圈。	☐	☐	☐
以右腳內刃後退滑行半圈。	☐	☐	☐
右腳外刃前進轉三。	☐	☐	☐
左腳外刃前進轉三。	☐	☐	☐
可雙向進行查克特步法。	☐	☐	☐
總計			

教導技能

T 字起始姿勢

參考基本圖形 1 單元。

外刃滑行

參考基本圖形 1 單元。

內刃滑行

參考個人花式一級單元。

- 雖然內刃滑行是初階動作，此圖形需要運動員可以做到左腳及右腳內刃後退滑行。

- 在圓圈上，以逆時針方向進行後退葫蘆型滑行。

- 向後延伸右腳，腳尖向下，以左腳內刃後退滑行。
- 右手在右腳上，左手在身體前方的圓圈上。
- 眼睛朝右手方向看去，看著圓圈。
- 練習以右腳內側後退順時針滑行。

外刃前進轉三

- 右腳外刃前進滑行，左腳往後延伸。
- 接近圖形長軸時，在圓圈上轉動上身（左手在前，右手在後）。
- 右腳膝蓋微彎，把重量放在腳趾的小指頭。
- 腳跟下的輪子繞著指頭下的前輪滑動，轉身，以右腳內刃後退姿勢結束。
- 旋轉過程中，保持上身在圓圈上的動作愈少愈好。

- 旋轉動作中，運動員會稍微偏離圓圈，產生一個小尖角，請看圖。
- 以左腳練習同樣的系列動作。

內刃後退轉外刃前進查克特旋轉

- 以右腳內刃後退滑行。
- 接近新的圓圈，旋轉上半身，面朝新的行進方向。
- 右腳膝蓋微彎，往前踏步呈左腳外刃前進。
- 也請練習以左腳內刃後退轉右腳外刃前進的旋轉方向。

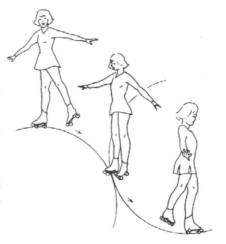

融合以上技能，進行基本圖形 7

以 T 字起始站姿開始到右腳外刃前進，上半圈執行右轉三，結束在右腳內刃後退姿勢。在圓圈切點往前踏步為左腳外刃前進，上半圈完成左轉三，接著以左腳內刃後退到下一個接點，執行右腳外刃前進查克特步法，再重複一遍動作。完成兩組動作後，總共是四個圓圈。

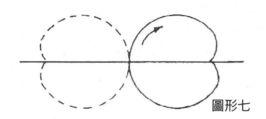

圖形七

給指導人員或教練的建議

許多輪滑運動員可能認為轉三動作很可怕，真正開始練習該圖形前，可以試試單腳旋轉，從正面轉到背面，用意是產生「樂趣」。等到運動員不再害怕旋轉，再移至圓圈上，以正確的內外刃練習，如此會簡單許多。

雙人花式輪滑

　　每一支參賽隊伍須是男女混搭，完成至少六項指定動作，以下各項分類中，每一分類至少要做到一項：

相同動作項目－個別執行技能，但兩人動作相同。

肢體接觸項目－團隊執行技能，兩人必須有肢體接觸。

跳躍－可為相同動作或肢體接觸項目。

旋轉－可為相同動作或肢體接觸項目。

　　以下所有技能，都是之前教過技能的混合動作。

雙人花式一級

技能進展

運動員可以做到	從未	偶爾	時常
個別做到以下指定項目的其中六項。	☐	☐	☐
能做到至少一個跳躍動作。	☐	☐	☐
能做到至少一個旋轉動作。	☐	☐	☐
能與其他運動員合作。	☐	☐	☐
總計			

技能描述

接觸葫蘆型，面對面

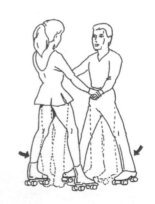

　　請參考前進葫蘆型、後退葫蘆型。

- 一位運動員以後退葫蘆型滑行。
- 另外一位運動員以前進葫蘆型滑行。
- 兩位牽手或以傳統華爾滋姿勢接觸。

接觸交叉前進，肩並肩

- 兩位運動員前進滑行，執行相稱的左腳、右腳或兩腳輪流的前進交叉步。
- 兩人可牽手，或以併立背後握手姿勢（Side B position）執行動作。

輔助阿爾卑式或稱飛燕

- 女運動員做出阿爾卑式。
- 男運動員站在女運動員身旁，牽著對方一隻手或扶著對方腰部，或兩者同時進行。

接觸煞車，T字煞車或腳尖煞車

- 兩人牽手肩併肩滑行，或以併立背後握手姿勢滑行。
- 兩人一起使用T字煞車或腳尖煞車停止。

同動作兔跳

- 兩人做出相稱的兔跳動作。
- 彼此沒有肢體接觸。

同動作雙腳跳躍

- 兩人做出相稱的雙腳跳躍動作，可旋轉也可不旋轉。
- 彼此沒有肢體接觸。

同動作蟹步

- 兩人做出相稱的蟹步動作。
- 彼此沒有肢體接觸。

接觸蟹步

- 兩人做出蟹步動作，一人在另一人前面，滑行較小的圓圈。
- 執行大圓圈的運動員，將手放至於前面隊友的腰部。

同動作雙腳旋轉

- 兩人做出相稱的雙腳旋轉動作。
- 彼此沒有肢體接觸。

接觸雙腳旋轉，面對面

- 兩人面對面牽手（手臂可交錯）。
- 站姿接近蟹步姿勢，兩人牽著手一起旋轉。

同動作單腳直立旋轉

- 兩人做出相稱的單腳直立旋轉動作。
- 彼此沒有肢體接觸。

輔助雙腳跳躍

- 兩人肩並肩滑行。
- 男運動員右手臂環繞女運動員腰部。
- 女運動員左手臂放在男運動員右肩，或牽著男運動員的左手。
- 女子跳躍，男子輔助。

輔助單腳半蹲滑行

- 女運動員做單腳半蹲滑行。
- 男運動員搭著女運動肩膀，在其身後滑行。

融合以上技能，執行雙人花式一級動作

與另一位隊友共同執行動作以前，各人必須熟練且能獨立完成大部分技能。請選擇運動員跟得上的音樂，利用溜冰場地整體空間，並且以順時針方向和逆時針方向滑行。

給指導人員或教練的建議

先設計動作，接著在溜冰場預定執行動作的定點，教導團隊各項技能。

雙人花式二級

技能進展

運動員可以做到	從未	偶爾	時常
個別做到以下指定項目的其中六項。	☐	☐	☐
能做到至少一個跳躍動作。	☐	☐	☐
能做到至少一個旋轉動作。	☐	☐	☐
能與其他運動員合作。	☐	☐	☐
總計			

教導技能

接觸阿爾卑式或稱飛燕

- 兩人肩併肩牽手做出相稱的阿爾卑式。
- 兩人面對面牽手,一位運動員做前滑阿爾卑式,另一位做後滑阿爾卑式。

接觸單腳半蹲滑行

- 兩人牽手並做出相稱的單腳半蹲滑行動作。

接觸摩洛克跳躍

- 兩人以同一隻腳前滑。
- 外側隊員雙手扶著內側隊員的腰部。
- 兩人跳躍後，以另一隻腳後滑。

接觸飛燕旋轉

- 兩人皆往前滑。
- 男運動員在前頭帶領，以右腳內刃前進姿勢，拉動女運動員。
- 女運動員壓刃角度加大、旋轉、擺動至右腳外刃後退，形成飛燕姿態。
- 男運動員以左手抱住女運動員髖部。
- 男運動員以右腳外刃後退跨步，加入女運動員做飛燕旋轉。

同動作蹲轉或飛燕旋轉

- 兩人做出相稱的蹲轉或飛燕旋轉動作。
- 彼此沒有肢體接觸。

同動作華爾滋半圈跳躍

- 兩人做出相稱的華爾滋跳躍。
- 彼此沒有身體接觸。

輔助阿爾卑式，女子後滑

- 女運動員做出後滑阿爾卑式。
- 男運動員在女運動員身旁牽手前滑，或以手扶著女運動員臀部後滑，或牽女運動員的手後滑，也可同時手扶著臀部和牽手。

同動作摩洛克跳躍

- 兩人做出相稱的摩洛克跳躍動作。
- 彼此沒有身體接觸。

同動作單腳直立旋轉

- 兩人做出相稱的單腳直立旋轉動作。
- 彼此沒有身體接觸。

托舉與雙腳跳躍

- 男女肩並肩滑行，男運動員手放女運動員腰際。
- 女運動員跳起，停留在男運動員髖部。
- 女運動員雙膝彎曲，雙腿收緊。

- 男運動員托舉女運動員到該高度，並幫助維持該姿勢。
- 女運動員可將左手臂搭在男運動員左肩，或右手握住男子左手。
- 男運動員托舉女運動員時，可往前滑或做出摩洛克旋轉等轉體動作。

鹿式舉與雙腳跳躍

- 跟從托舉的步驟。
- 女運動員往前延伸一隻腿，另一腳收緊，同時保持在男子髖部高度。

拋跳華爾滋半圈跳躍

- 兩人向後滑行，男運動員在女運動員左側，單手環繞其腰際。
- 女運動員左手放在男運動員左肩上。
- 兩人以左腳外刃前進，男運動員幫助女運動員做出華爾滋半圈跳躍，
 以右腳外側後退面向男子落地。

跨身舉

- 兩人向後滑行，男運動員在女運動員左側，單手環繞其腰際。
- 兩人以左腳外刃前進，女運動員擺動姿勢面向男運動員。
- 男運動員開始做摩洛克轉體。
- 男運動員托舉動作從左手換到右手，並完成其個人摩洛克動作。
- 男運動員將女運動員放下在自己左側，身體向後滑行。
- 兩人都以右腳外刃退後滑行。

融合以上技能，做出雙人花式二級動作。

　　與另一位隊友共同執行動作以前，各人必須熟練且能獨立完成大部分技能。請選擇運動員跟得上的音樂，利用溜冰場地整體空間，並且以順時針方向和逆時針方向滑行。

給指導人員或教練的建議

　　先設計動作，接著在溜冰場預定執行動作的定點，教導團隊各項技能。

輪滑曲棍球技能

技能進展－射門

運動員可以做到	從未	偶爾	時常
可踏步、葫蘆型或滑步 30 公尺。	☐	☐	☐
可握住曲棍球球桿。	☐	☐	☐
可把球擊出至少 6 公尺。	☐	☐	☐
總計			

教導技能

踏步

前進葫蘆型

換腳跨步或滑步

握住球桿

- 雙腳與肩同寬站立,膝蓋彎曲。
- 腰部以上稍微前傾。
- 將桿刃放在地面上。
- 雙手握住球桿,指頭朝下。
- 慣用右手的運動員,左手在右手之上。
- 雙臂及肩膀放鬆,手肘往身體外撐開。

擊球射門

- 先不要使用球練習,沿著地面揮動球桿,或快速扭轉腰部。
- 站立在球門延伸的斜線上,不要正面對著球門。

- 練習擊球。
- 以 90 度使用球桿的平面桿刃。
- 可使用籠子或紙箱放在旁邊當作瞄準的球門。
- 高舉球桿超過腰際稱之為「舉桿過肩」，是曲棍球賽中不允許的行為。

融合以上技能擊球射門

於以球門口中心為圓心、半徑 6 公尺的半圓形上放置五個球（該區域也稱為射門區）。站在第一顆球旁，在哨音或槍聲出現後，往球門方向擊出第一顆球。接著往第二顆球前進擊球，依序第三、第四、第五顆球。競賽中，成功射門球數愈高者排名愈高。如果出現平手局勢，則以擊發五顆球的總時間來排名。

射門

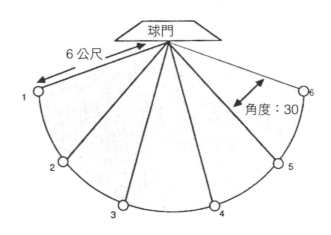

給指導人員或教練的建議

即使是入門等級的輪滑運動員，都可以成功完成這項技能，無論是以拴緊輪滑鞋的輪子，或使用輔助器滑行。此項競賽很適合年長以及平衡感不足的運動員。

15 公尺運球

技能進展

運動員可以做到	從未	偶爾	時常
可踏步、葫蘆型或滑步 30 公尺。	☐	☐	☐
可握住曲棍球球桿。	☐	☐	☐
能在規定的路線上運球 15 公尺。	☐	☐	☐
總計			

教導技能

　　踏步

　　前進葫蘆型

　　換腳跨步或滑步

側身運球

- 站穩後，輪流以球桿左側、右側推球。
- 重複交換球桿的推球桿面，讓球維持在同一位置。
- 加上前進葫蘆型或滑步往前。
- 應以輪滑選手的動能來推動球，而非只是伸出球桿往前推。

推球

- 把球桿的桿刃放在地板上、抵著球。
- 沿著地面直線推動球。
- 球透過輪滑選手向前的動力而移動，而非只是以球桿往前推動球。
- 一旦熟練此技能，可加快滑行速度，並在場內轉彎處、曲線上練習。

融合以上技能，執行 15 公尺運球項目

從起始線開始，每 3 公尺立一角錐，共 5 個角錐，路線最後終點為球門。選手推球或運球通過障礙賽道，通過 5 個角錐，結束在球門口。超過最後一個角錐後，選手可從任意位置擊球射門。競賽中，最快通過賽道的人獲勝，但如果錯過 1 個角錐，則總時間加 1 秒鐘。

給指導人員或教練的建議

初學的運動員容易在障礙賽道上，因控制不當而從兩側弄丟球，所以可以在兩旁設置隔板，阻擋球跑開，或安排助手在賽道兩側幫忙把球推回。此項目練習的最佳地點是：兩邊有牆壁的走廊或走道。

比賽

技能進展

運動員可以做到	從未	偶爾	時常
可踏步、葫蘆型或滑步，滑行整個場地。	☐	☐	☐
可做到T字煞車、腳尖煞車或曲棍球煞車（hockey stop）。	☐	☐	☐
能做到右腳跨過左腳的交叉步。	☐	☐	☐
能正確握住球桿。	☐	☐	☐
傳球給他人。	☐	☐	☐
了解比賽基本規則。	☐	☐	☐
貼著地面運球。	☐	☐	☐
擊球射門。	☐	☐	☐
保護球門、正確防守。	☐	☐	☐
總計			

教導技能

踏步

腳尖煞車

前進葫蘆型

跨步或滑步

前進交叉

T字煞車

握住球桿 擊球射門

側身運球

推球

傳球

- 在地面上推動或運球。
- 透過順暢的揮桿動作,傳球到另一位選手的球桿。
- 不可大力往後揮動球桿,或把球挑起地面通過。
- 每個人站穩後,一個一個傳球。
- 練習全隊站成一個圓,定點傳球。
- 瞄準其他人的球桿,而不是那人的腳部。

接傳球

- 保持桿刃在地面,且維持 90 度角。
- 先以小力推動來停球。
- 利用第二次擊球回傳,或開始自己運球。
- 轉向側邊以接球。
- 練習定點接球。
- 練習邊滑行邊接球。
- 練習接球後回傳。
- 技能愈來愈提升後,試著不影響腳步動線的狀況下傳球、接球、回傳。

守門員姿勢

- 在球門前穿著輪鞋蹲低。
- 在身體前方握著球桿,保持其在地面。
- 練習以腳尖煞車在球門兩邊跳動。
- 不站立的情況下,練習一腳滑行,另一腳推動。

守門員救球

- 一手握著球桿，另一手穿戴手套就位。
- 練習兩側移動。
- 練習揮動球桿。
- 其他人擊球射門，守門員練習
 移動身體防守球。
- 其他人擊球，守門員練習用球
 桿推動球回到場上，遠離自己
 的球門。
- 不可坐在球上、抓取、握住或
 丟球。

防守區

- 想像射門區的四個角落，大
 約是 7 公尺寬涵蓋球門前方，
 往中線方向有 3 公尺深。
- 守門員站在球門，其他 4 名
 選手各自到標示的角落。

- 每一位運動員以球桿畫出圓圈，即為其防守範圍。
- 每位運動員練習滑行離開再回到守備位置。
- 每位運動員練習傳球、運球、擊球射門，但提醒他們防守是最重要
 的。
- 如果情況允許，兩位最靠近守門員的選手，應從頭到尾都待在守備
 圓圈內。
- 最強的運動員可在最接近中線的防備圈表現得更好。
- 一旦運動員了解自己的位置，便與他人一起練習在防守下射門、運
 球。
- 要精熟防守技能需要大量重複練習。

輪滑曲棍球練習

停止與啟動練習

- 運動員握著球桿滑行。
- 哨聲響時，運動員要立即停止。
- 第二次哨聲響時，運動員轉身，順時針滑行。
- 下一次哨聲響時，運動員再次停下，重複以上步驟。

跌倒與啟動練習

- 運動員手握球桿在場地中逆時針滑行。
- 哨聲一響，運動員立即原地跌倒。
- 第二次哨聲響，運動員起身，轉身以順時針方向滑行。
- 再下一次哨聲響，運動員再次原地跌倒，重複以上步驟。

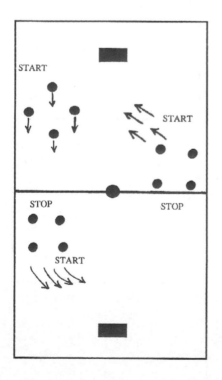

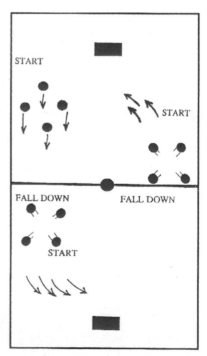

定點團隊傳球練習

- 運動員手握球桿，站成一個圓圈。
- 一顆球從一人傳向另一人，首先向左傳球，再向右傳球，之後在圓圈內對角傳球。
- 運動員學會此技能後，在練習隊伍中加入第二顆球。

兩人傳球練習

- 兩名運動員各自在場的兩側緩緩滑行。
- 兩人一邊滑行，並在不影響動線的情況下，練習互相傳接球。

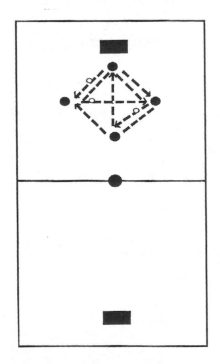

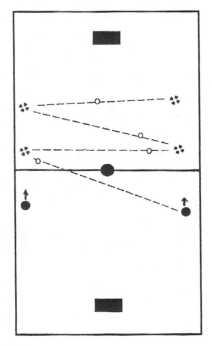

三人傳球練習

- 以兩人傳球練習為基礎，再加上第三位運動員，其滑行在前兩者的中間偏後位置。
- 三人滑行時的位置呈現三角形。

障礙運球練習

- 使用 15 公尺運球障礙賽的賽道練習。
- 每位輪滑選手運球穿越障礙賽道，並且擊球射門。

輪滑運動場地

溜冰場必須至少有 22 公尺 x55 公尺，以滿足 100 公尺競賽賽道，小型一點的場地也可使用。理想的地面是木板製，表面平滑、平整、乾淨、乾燥，沒有碎屑或凹洞。水泥地和磁磚也是可接受的選項。

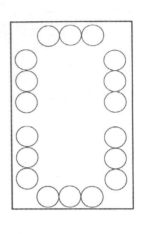

花式輪滑中，需要三個直徑 6 公尺相連的圓圈圖形，可以是塗在地面上，或是用膠帶標記。一個完整的溜冰場地可有許多組圓圈圖形。

競速輪滑中，一定要有賽道周圍的隔板，或從賽道內側算起，至少保持四周 10 尺距離淨空。直線賽道中第二和第三角錐之間或第四和第一角錐之間，若有阻隔不足之處，應以墊料補足。靠近第四角錐的起始線，以及位於第四與第一角錐之間，直線賽道中心的終點線，為必須，可塗在地面上或以膠帶標記。

請注意：如果輪滑場地太小，不足以安全容納 100 公尺賽道，則需縮短比賽距離。舉例來說，若最長的安全賽道為 90 公尺，則將 100-300-500 的距離轉換為 90-270-450，保持競速次數相等。在任何比例的賽道中，都不需要刻意移動起始線和終點線。

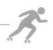

　　輪滑曲棍球場地長寬比應為大約 2:1，至少 20 公尺 x10 公尺，至多 35 公尺 x17.5 公尺。場地四周需架設隔板，隔板尺寸可小至 5 公分 x15 公分的表板。標準尺寸的溜冰場可同時分割為兩至三個曲棍球賽場，塑膠排水管可作為良好的阻隔。地面上的標記必須包含一個中心點、兩球門口各一條 5 公分的線、守門員的「安全區」為球門前 1.3 公尺，也可標記出來。賽場外需有空間作為運動員席位和受罰席，且能直接進入賽場內。

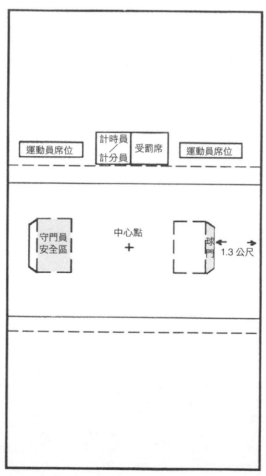

正式錦標賽 100 公尺賽道

教練安全確認清單

場地

1. 溜冰場表面平滑、平整、乾淨、乾燥且無碎屑或凹洞。
2. 動線方便,容易使用廁所、電話、飲用水以及受傷冰敷用冰塊。

監督

1. 現場至少有兩名負責的成人,至少一位必須隨時在運動員身邊。
2. 隨身攜帶醫療表格的備份。
3. 如果為比賽而訓練,每 10 位運動員至少應有一名教練或助教,如果在公開練習場進行輪滑休閒運動,除特殊奧林匹克運動會團隊隨行的 2 名成人以外,現場每 100 人則需再有一位溜冰場監督人員。

裝備與服裝

1. 運動員確實測量尺寸,穿上合適的輪鞋,意即:腳趾在鞋內有空間平放,但多餘空間不得超過半號鞋碼長度。
2. 所有輪鞋需有四項安全設備才可啟用:
 - 腳尖煞車
 - 鞋帶夠長
 - 輪子確實鎖好、能自由滾動(除非是專為能力較弱的輪滑運動員而綁緊輪子)
 - 輪鞋底釘旋緊(前端與後端零件連接輪子或輪軸與底座,不能鬆動)
3. 確認每雙輪鞋鞋帶都安全地綁緊在最上方。
4. 運動員需穿著舒適、寬鬆、有彈性的衣服,不可戴帽子、髮梳、隨身聽、太陽眼鏡或其他溜冰場禁止攜帶或穿著的物品。

5. 所有競速輪滑和輪滑曲棍球選手都要穿戴安全帽。

進入練習場前

1. 運動員已暖身且完成伸展操。

2. 運動員知道合適的跌倒姿勢和如何起身。

3. 時刻提醒運動員基本規範：

- 維持同一方向滑行
- 不可隨意觸碰別人
- 跌倒後趕快站起來
- 聽從溜冰場監督人員指示

心智預備及訓練

對運動員來說，心智訓練非常重要，無論是要全力發揮自己最佳狀態，或與其他人競爭。賓州州立大學布魯斯海爾教授（Bruce D. Hale）稱心理圖像為「不流汗的練習」，這訓練方法非常有效。心像發生時，一人很難分辨其為真實或想像。無論是心智上的訓練，還是身體上的訓練，都是練習。

請運動員在安靜沒有分心事物的地方，以舒服的姿勢坐著，請他們閉上眼睛，想像自己正在執行某個特定的技能，陪同他們一步一步想過技能的步驟，運用愈多細節愈好，利用文字激發出各種感官感受—視覺、聽覺、觸覺和嗅覺。請運動員自己重複剛才的畫面，想像自己成功執行該項技能。

新的輪滑運動員可以想像自己站直身子，從一腳滑行到另一腳，每一隻腳都能控制平衡。進階的個人選手可以播放比賽音樂，並在心裡彩排整場競賽動作。輪滑曲棍球守門員可以想像自己以完美姿態在球門前移動，一再救球、防守成功。

有些運動員需要幫助才能開始心智訓練的過程，有些人則可以自己學會以此方式練習。在心裡想像自己執行技能，與實際在場上執行技能的關聯很難解釋，但不斷想像自己正確完成技能的運動員，比較容易真的做到。

輪滑運動中的交叉訓練

交叉訓練是現代的名詞，意指訓練某些替代技能，而不是在競賽中直接用上的技能。交叉訓練起源於傷害康復，如今廣泛運動於傷害預防。若跑者的腿部或腳部受傷，因此無法練跑，則可用其他活動來取代訓練，運動員可保持其有氧能力和肌力。

交叉訓練可能在某些特定運動中成效有限，「交叉訓練」的目的在於避免受傷，並在緊繃的運動訓練過程裡，保持肌肉平衡。要在運動領域成功，一項關鍵就是保持身體健康，並且長期訓練。交叉訓練讓特定運動的運動員，可以在訓練中更有熱情、增加強度、降低受傷風險。

在特殊奧林匹克運動會中，有許多運動項目會運用到輪滑運動中同樣的技能和肌肉群。例如競速輪滑選手在越野滑雪和自行車競賽項目中，較容易轉換適應。許多花式輪滑和基本圖形技能也與體操相似，輪滑曲棍球選手也容易轉換技能到其他類型的曲棍球運動，甚至在足球和團隊手球運動也有相似之處。

居家訓練活動

1. 如果運動員一周只與教練訓練一次，而沒有在家自行訓練，進步幅度會非常受限。幾乎各種運動都有買得到的訓練工具，包含可在家練習的裝備。

2. 特殊奧林匹克運動會官方網站上，可下載運動員手冊、居家訓練指南，幫助教練在訓練賽季中融合居家訓練，也幫助運動員和其家人如何在訓練之間額外練習。

3. 玩遊戲是最快促進運動員能力的方法！家長或照顧者可舉辦家庭競賽，以此作為挑戰運動員的額外練習或單純的社交外出活動。

4. 為了達到更高的效果，教練應對運動員的家人以及訓練夥伴介紹與講解居家訓練，並且這項活動應為實際互動單元，讓夥伴真實體驗不同訓練活動。

5. 賽季之中，若運動員或訓練夥伴完成特定數量的居家訓練單元，教練可以頒發成就證書，以此作為激勵的工具。

特殊奧運輪滑教練指南

輪滑運動規則與規章

目錄

教導輪滑曲棍球規則 .. 196

融合運動規則 .. 198

抗議流程 .. 198

晉級條件 .. 199

輪滑曲棍球禮儀 .. 201

 敬禮 .. 201

 投擲硬幣 .. 201

 中場 .. 201

 握手 .. 201

 融合以上技能舉行比賽 .. 202

運動家精神 .. 203

 全力以赴 .. 203

 公平競爭 .. 203

 對教練的期待 .. 203

 對運動員及融合運動夥伴的期待 204

輪滑術語詞彙表 .. 205

教導輪滑曲棍球規則

官方正式的運動規則有詳列各項細節，但一開始，教練和運動員需知道基本規則：

1. 比賽分為上下半場各 8 分鐘，上下半場間有 3 分鐘休息時間。
2. 每當球穿越對手球門口的標記線，則得 1 分。
3. 每隊每半場有 1 次暫停機會，時間為 1 分鐘。
4. 可隨時替補運動員，但新的運動員必須等到舊運動員完全離開場地後，才能進入。
5. 爭球（Face-offs）通常於暫停後進行，或由裁判暫時停止比賽。兩方爭球位置需距離隔板 1 公尺內，各隊派出 1 名運動員，背對自己隊伍球門，將球桿握於身體前，距球 19.9 公分處，直到裁判吹哨才開始爭球。
6. 對手隊伍犯規或使球出界時，裁判將給予任意球（Free hits）機會。執行任意球的運動員必須傳球，不可射門或連續擊球兩次，場上運動員無需等待裁判吹哨，可直接執行任意球。
7. 犯規行為包含：
 - 舉桿過高，想控制或阻攔對手。
 - 擊球導致球高過球門。
 - 粗暴動作。
 - 不合規定的擊球，如下：
 - 未使用球桿擊球。
 - 躺在地板上擊球。
 - 扶著隔板或球門擊球。

不允許的常見犯規行為

攻擊

粗暴行為

舉桿過高　　　　　踢球

融合運動規則（Unified Sports® Rules）

融合運動競賽規則與特殊奧林匹克運動會規章中的規定和大綱，並無太多差異，增加部分如下：

1. 隊員名單中，運動員與融合運動夥伴的人數應維持一定比例，雖然沒有明確規定各成員的人數分配，曲棍球融合團隊中應包含 8 位運動員，若有 2 位融合夥伴的參與組合並不符合特奧規定。

2. 比賽隊伍應由一半特殊奧運運動員、一半融合運動夥伴組成。若隊伍人數為奇數（例如：11 人制足球），則競賽全程運動員要比融合夥伴多一位。

3. 競賽分組條件主要以能力為基礎，在團隊運動中，分組條件則是根據融合團隊中最厲害的選手，而不是所有選手的平均實力。

4. 團隊運動一定要有一位不參賽的成人教練，團隊運動不允許教練身兼選手。

抗議流程

抗議流程需依照競賽規定，競賽管理團隊的角色在於確實執行規定。身為教練，你對運動員和隊伍的責任在於：在運動員競賽當下，去抗議你認為違反輪滑運動規定的行為或事件。很重要的一點是，不要因為你和運動員不滿意競賽結果，而提出抗議。抗議是很嚴重的事件，並且會影響競賽流程。請於競賽前與競賽團隊確認，了解該競賽的抗議流程。

晉級條件

1. 運動員若要在某一年度參加較高等級的競賽，必須要參與至少為期 8 周的組織訓練計畫（有義務教練、老師或家長執行訓練，且有經過設計的訓練單元，就稱之為組織訓練計畫）。

2. 運動員若要參加更高一級的競賽，必須在低一級的競賽中獲得前三名（例如：一位運動員若不能於國家或地區賽事中排進前三名，就無法晉級參加國際或多國舉辦的競賽）。

3. 更高一級的比賽，乃隨機選擇各項分組中前三名的選手參加，獲選的運動員也可參加自己尚未排進前三名的低一級競賽。

 (1) 國家或地區賽事可基於運動員的行為、醫療背景或法律上的考量，增加晉級條件。這些條件以評量個人為基礎，且不可與特殊奧林匹克運動會規章的任何內容衝突。

4. 有些特定情況下，並非所有前三名選手都能順利晉級高一級的競賽（例如：地區賽事 100 公尺短跑，各分組共產生 100 位前三名選手，而下一級的世界級比賽僅有 5 個晉級名額），如此，運動員的晉級規則如下：

 (1) 第一優先：運動員必須在下一場低階競賽中排名第一，如果該比賽第一名選手人數仍然超過名額，則將隨機選擇各分組中的獲勝者晉級。

 (2) 第二優先：競賽中第二名的選手，為隨機選擇的第二順位，之後是第三名選手。

 (3) 團體運動員在非特定等級競賽中獲勝，該團隊可得到名次外，也有權利晉級高一階的賽事。

5. 不可因過往競賽阻礙運動員參加未來競賽（例如：參加過 1991 年特奧世界夏季運動會的選手，仍然可以參加 1995 年度的特奧世界夏季運動會，除非該運動員無法達成其他參賽條件）。

6. 以上條件適用於選擇運動員晉級至世界級競賽，同時也非常推薦使用以上條件篩選運動員至其他等級競賽。

7. 如果任何特殊奧林匹克運動會組織，因賽事規模或本質緣故，認為上述條件不合適，則該組織可向官方單位訴請不遵守。該組織需提交訴請書，附上替代的遴選條件，在欲使用不同遴選條件的賽事開始 90 天前，交給世界特殊奧林匹克運動會主席。

輪滑曲棍球禮儀

以下禮儀讓每場比賽都像身處正式的運動競賽:

敬禮

- 比賽開始時,全體運動員至賽場中心,於裁判兩旁排列站立。
- 運動員在身前手握球桿,桿刃在地。
- 裁判哨聲響起,運動員舉起球桿垂直高過頭部,再放回地面。
- 全體運動員轉身面向另一方向。
- 第二次哨聲響起,朝賽場另一邊敬禮。

投擲硬幣

- 兩隊隊長到賽場中間與裁判會面。
- 兩隊隊長猜硬幣正反面。
- 猜贏的隊伍可先攻或決定對方先攻。
- 第一場競賽開球是以傳球方式進行,並非爭球。

中場

- 雙方交換場地、球門和運動員席位。
- 預備下一場競賽的隊伍,可在中場休息時間暖身。

握手

- 兩支隊伍各自排成一列,在賽場中央彼此面對面。

- 裁判下令後，兩排行列彼此經過。
- 運動員彼此經過時，伸出自己的右手碰觸對方的右手。

融合以上技能舉行比賽

　　滑行技能為最優先，一旦運動員可以踏步、滑行和煞車後，加上使用球桿控球練習，從此之後，每次練習都需要平衡滑行技能、控球技能、競賽或爭球體驗。訓練期中段，為期一個小時的練習中，能力充足的運動員可以有 15 分鐘暖身和伸展；15 分鐘訓練滑行技巧；15 分鐘控球練習；15 分鐘爭球體驗。抱持規則簡單明瞭，每周增加一到兩項規定，但請儘早應用曲棍球禮儀。

給指導人員或教練的建議

　　如果運動員人數過少，無法組成兩支隊伍時，可邀請組織以外的輪滑選手加入，安排自願的教練作守門員，或每一隊伍減少 1 人，鼓勵其他地方的教練組隊，一起進行比賽，與青少奧林匹克運動員或輪滑場內的社區隊伍競賽。請與特殊奧林匹克運動會組織人員討論成立融合運動的計畫。

　　在家裡練習爭球時，每支隊伍可有 5-6 位成員；在多項比賽的錦標賽中，5 人的隊伍需要 2 名遞補運動員，且至少其中一名可以遞補守門員角色。若要讓每個運動員都有上場機會，錦標賽中 8 人或 9 人的隊伍則稍嫌太多。競賽的精髓在於一無論運動員技能成長多少，個人的進步終究取代不了團體競賽帶來的學習經驗。

運動家精神

　　好的運動家精神指：教練和運動員都致力於「公平競爭、做出符合道德的行為以及保持正直」，在概念上和實際執行中，運動家精神有以下本質定義—具備慷慨的胸懷及對他人真誠關心。以下提出幾項重點和概念，使教練了解如何教導和培養運動員的運動家精神，並以身作則。

全力以赴

- 每次競賽傾注全力。
- 以同樣的強度訓練自己，正如要參加競賽一樣。
- 有始有終完成所有競賽—永不放棄。

公平競爭

- 總是遵守競賽規則。
- 每時每刻展現運動家精神、公平競爭。
- 永遠尊重裁判委員的決定。

對教練的期待

1. 永遠作好榜樣，讓參賽者與支持者可以仿效。
2. 教導參賽者正確的運動家精神與責任，並要求運動員將運動家精神與道德視為優先。
3. 尊重競賽委員的決策，遵守競賽規則，絕不展現煽動支持者的行為。
4. 以尊重的態度對待對方教練、指導人員、參賽者和支持者。
5. 在公開場合向賽事委員及對方教練握手。
6. 若有運動員違反運動家精神，須建立罰則，並懲罰該運動員。

對運動員及融合運動夥伴的期待

1. 尊重隊友。
2. 隊友犯錯時，鼓勵對方。
3. 尊重對手：比賽前、後都與對方握手。
4. 尊重競賽委員的決策，遵守競賽規則，絕不展現煽動支持者的行為。
5. 與賽事人員、教練或指導人員、其他參賽者合作，促成公平賽事。
6. 若對手隊伍展現不良行為，不可在言語或身體上報復。
7. 嚴正看待並接受身為特殊奧林匹克運動員的責任和殊榮。
8. 盡己所能、全力以赴就是勝出。
9. 盡力做到教練所設下的運動家精神高標準。

指導技巧

- 與運動員討論禮節，例如：無論輸贏，在比賽後都要恭喜對手，隨時控制好脾氣和行為。
- 教導運動員：在花式競賽中耐心等候自己上場。
- 競速比賽中，要在角錐區之外教學。
- 每次競賽或練習以後，頒發運動家精神獎勵或認可給運動員。
- 每次運動員展現運動家精神時，就要表揚他們。

謹記

- 運動家精神是教練和運動員在場內與場外所展現的態度。
- 對競賽保持正面樂觀。
- 尊重對手和自己。
- 即使感覺憤怒或生氣，仍要隨時自我控制。

輪滑術語詞彙表

詞彙	說明
調整輪刃鬆緊	在傳統四輪輪滑鞋中，調整輪鞋底座「橋架」鬆緊，使其壓刃程度或增或減。運動員可依照自己的喜好，或轉緊或轉鬆。
基本圖形中的長軸與短軸	下圖中，連接三個圓心的長線為長軸，而與垂直長軸、兩圓相切的短線為短軸。 Short Axis　Long Axis
舞蹈中的軸線角度	在舞蹈中，輪鞋的刃與想像的基線產生的角度。 Axis of Dance　Baseline
基線	基線為想像的參考線。舞蹈中，場地平面與周圍隔板平行的線，運動員在其上執行舞步。以姿態來說，基線指頭頂到滑行腳中心的線，身體環繞該線旋轉。
煞車器	直排輪鞋中，右腳腳跟處附著的橡膠零件，用來停止滑行。
壓刃造成的弧度	滑行腳滑行產生的任何弧線。
滑行腳或滑行腿	在溜冰場上滑行的腳或腿。

詞彙	說明
自由腳或自由腿； 非滑行腳或非滑行腿	沒有碰觸滑行地面的腳或腿。
直排輪鞋	輪鞋上可有二、三、四、五個輪子，在各腳下排成一直線，稱為直排輪鞋。（可參考「煞車器」的圖片）
內刃	滑行中，由腳趾大拇指該側輪子產生的弧線。
經營者	擁有輪滑溜冰場地的人，經營者不一定直接管理該場地。

詞彙	說明
外刃	滑行中，由腳趾小指該側輪子產生的弧線。
傳統四輪輪滑鞋	傳統四輪輪滑鞋在左右腳各有四個輪子，一對輪子在腳掌下；另一對輪子在腳跟下。 上鞋 腳尖煞車 底板 螺 橋架 軸承 輪子
腳尖煞車	在傳統四輪輪滑鞋中，腳趾下、輪鞋底板前方附著的橡膠零件，用來停止滑行或幫助競速起步、花式跳躍。
橋架	在傳統四輪輪滑鞋中，此零件連接輪鞋底板和前軸或後軸。橋架包含一個穿越橡膠或塑膠減震墊的螺絲，鎖進底板。當運動員執行內刃或外刃時，會擠壓減震墊，讓動作可以完成。

特殊奧林匹克：
輪滑——運動項目介紹、規格及教練指導準則
Roller Skating：Special Olympics Coaching Guide

作　　　者／國際特奧會（Special Olympics International，SOI）
翻　　　譯／詹閩
出 版 統 籌／中華台北特奧會（Special Olympics Chinese Taipei，SOCT）

總　編　輯／賈俊國
副 總 編 輯／蘇士尹
編　　　輯／高懿萩
行 銷 企 畫／張莉滎・蕭羽猜・黃欣

發　行　人／何飛鵬
出　　　版／布克文化出版事業部
　　　　　　台北市中山區民生東路二段 141 號 8 樓
　　　　　　電話：(02)2500-7008 傳真：(02)2502-7676
　　　　　　Email：sbooker.service@cite.com.tw
發　　　行／英屬蓋曼群島商家庭傳媒股份有限公司城邦分公司
　　　　　　台北市中山區民生東路二段 141 號 2 樓
　　　　　　書虫客服服務專線：(02)2500-7718；2500-7719
　　　　　　24 小時傳真專線：(02)2500-1990；2500-1991
　　　　　　劃撥帳號：19863813；戶名：書虫股份有限公司
　　　　　　讀者服務信箱：service@readingclub.com.tw
香港發行所／城邦（香港）出版集團有限公司
　　　　　　香港灣仔駱克道 193 號東超商業中心 1 樓
　　　　　　電話：+852-2508-6231　　傳真：+852-2578-9337
　　　　　　Email：hkcite@biznetvigator.com
馬新發行所／城邦（馬新）出版集團 Cité (M) Sdn. Bhd.
　　　　　　41, Jalan Radin Anum, Bandar Baru Sri Petaling,
　　　　　　57000 Kuala Lumpur, Malaysia
　　　　　　電話：+603- 9057-8822　　傳真：+603- 9057-6622
　　　　　　Email：cite@cite.com.my
印　　　刷／韋懋實業有限公司
初　　　版／2022 年 12 月
售　　　價／新台幣 300 元
ＩＳＢＮ／978-626-7256-19-0
ＥＩＳＢＮ／978-626-7256-04-6（EPUB）

城邦讀書花園　布克文化
www.cite.com.tw　www.SBOOKER.COM.TW